戀花物語

Fall in Love with Rose

戀花物語

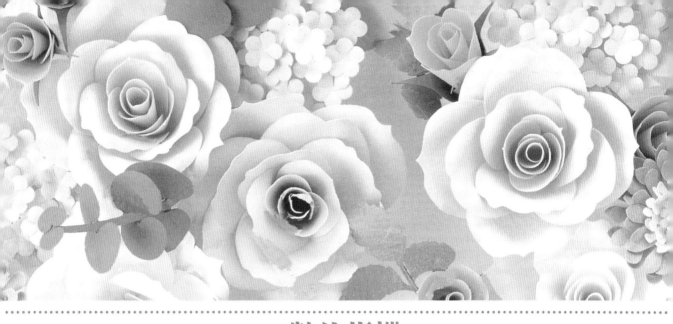

由玫瑰擔任主角的花藝
Rose Arranging

為了能把玫瑰的魅力充分發揮出來，所以把玫瑰設定為唯一主角。
用玫瑰和綠葉所構成之既簡單又醒目的花藝設計。

沉靜而色調穩重的大朵玫瑰
所表現出來的古典美

將盛開的玫瑰，以微妙的濃淡色彩組合，引導出沉靜的古典美。從基礎造型的花器滿溢出來的大朵玫瑰花。

花・修克拉玫瑰、茱莉亞玫瑰、伊布席爾巴玫瑰
葉・茱萸

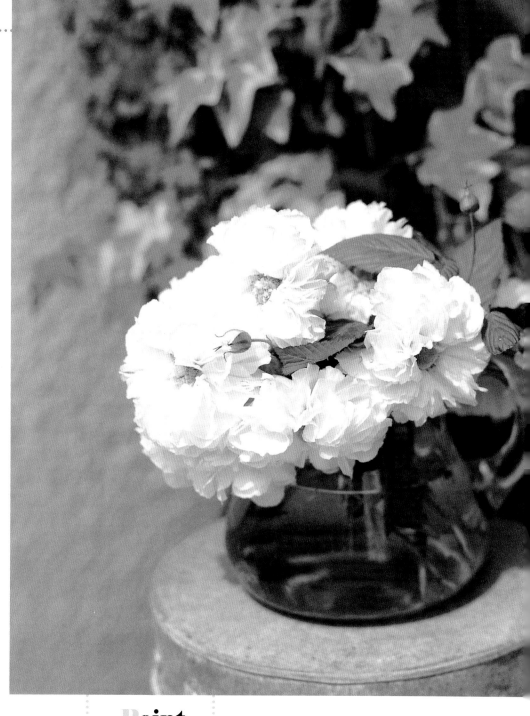

花藝設計

大高令子

蘭空朵雷負責人。武藏野美術大學短期大學設計科入學之後，設立了花藝工作室「蘭空朵雷」。因深受巴黎花藝吸引而經常往返法國。現在除了活躍於馬利阿糾裝飾公司之外，還開設教室，在NHK文化中心授課。

庭園的野薔薇，從水瓶中盛開出來

玻璃水瓶可以把純白色的野薔薇襯托地純真無瑕。為了強調薔薇自然的美感，特意不使人感到是插上去的花藝設計，也是一種選擇。

花・野薔薇
葉・長春藤

Point

實際上，長春藤是沿著水瓶的瓶口繞一圈來擺放。把植物當作固定花的器具使用，是一種很方便的技術。

Point

在花瓶中放入吸水性海綿，以中央一枝，水平一枝，並調整好高度、寬度及輪廓。然後，讓花與花之間有一種連結感般的妝點。左側亦同。

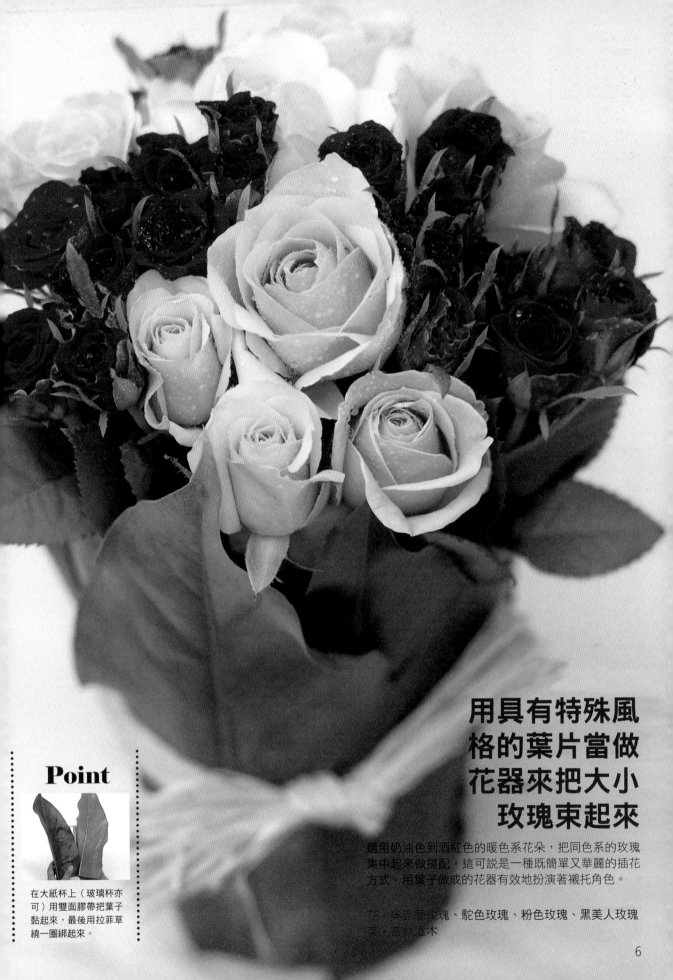

用具有特殊風
格的葉片當做
花器來把大小
玫瑰束起來

選用奶油色到酒紅色的暖色系花朵，把同色系的玫瑰
集中起來做搭配，這可說是一種既簡單又華麗的插花
方式。用葉子做成的花器有效地扮演著襯托角色。

花，麥克蘭玫瑰、駝色玫瑰、粉色玫瑰、黑美人玫瑰
葉，竜柏灌木

Point

在大紙杯上（玻璃杯亦
可）用雙面膠帶把葉子
黏起來，最後用拉菲草
繞一圈綁起來。

6

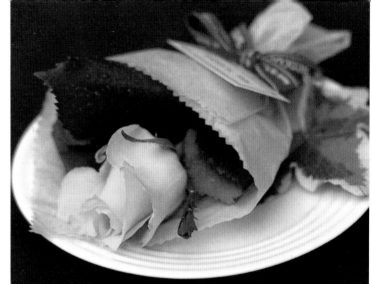

Point

超迷你玫瑰花束的保水乃用盛水器（洋蘭托架）。若身邊沒有這種托架，可以用含水的捲筒棉紙（或廚房餐巾紙）捲起來，其上用鋁箔束起。

迎賓花用一朵玫瑰

把玫瑰花束盛在盤子上，上頭放上名牌，在宴會時用來標示貴賓座位，這不是一種很可愛的方式嗎？

花・里奧德羅玫瑰
葉・長春藤

Rose Arrangement

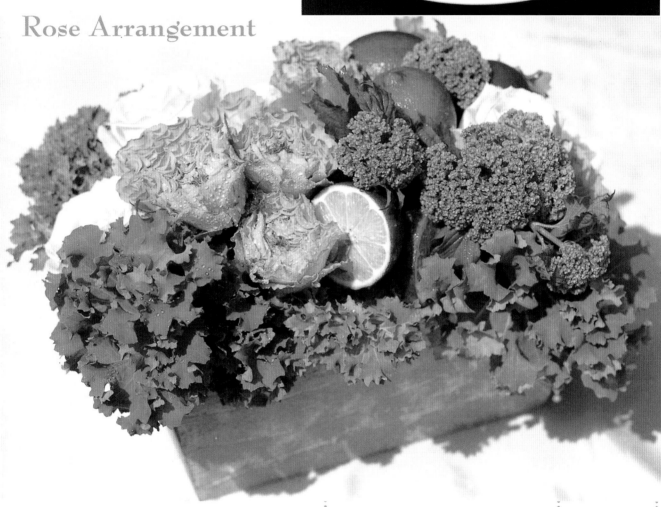

鮮綠色才是主角

以白色的「阿巴蘭卻」與黃綠色的「SUPERGREEN」為中心，搭配上萊姆與葉子來強調鮮活感。就像是栽植箱中種植的青菜般，是一種靈活的花藝表現。

花・「阿巴蘭卻」玫瑰、「SUPERGREEN」、雪球
葉・羽衣甘藍　果實・萊姆

Point

1

把木製的長方形栽植箱漆上自己喜歡的顏色。用含水的海綿沾上水性壓克力顏料，用拍打方式來為栽植箱上漆，這種上漆方式看起來別具風味。

2

用竹籤插上萊姆，插在花器中的吸水性海綿上。

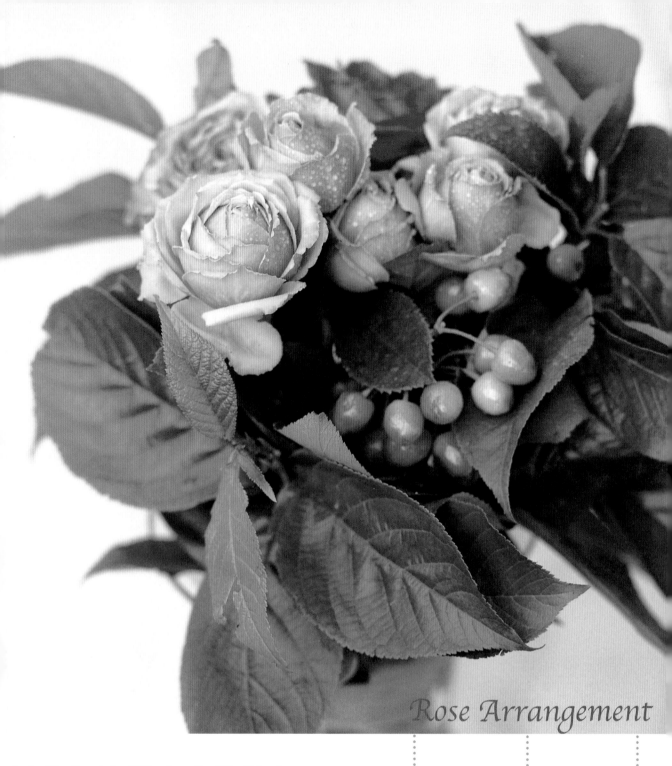

Rose Arrangement

以伊甸浪漫玫瑰當做主角，既華麗又飽滿的搭配

以將古典玫瑰「伊甸浪漫玫瑰」盛於杯中，以其為中心，搭配三種玫瑰，用滿是果葉枝葉的櫻桃枝將之包住來做整理，此種花藝創作飽滿且富層次感。

花‧伊甸浪漫玫瑰、巧克力玫瑰、藍色千層
葉‧櫻桃　果實‧櫻桃

Point **1**

2

把中心的2支玫瑰交叉，用手抓住束綁點，以斜向的固定方向把玫瑰重疊起來。

把櫻桃樹枝插在外側，用拉菲草紮起來之後插到玻璃容器中。

玫瑰之戀
沉醉於玫瑰的炫目色彩
Colour of Roses

大紅色、橘色、粉紅色……爭奇鬥豔,色彩各領風騷的玫瑰展現出千姿百態。

玫瑰的顏色種類實在不勝枚舉,最近甚至有杏色等非常奇妙的玫瑰出現。

大紅色的玫瑰為什麼會那麼吸引人呢?

花藝設計
谷村薰甫

今年剛從第一代的谷村晃甫繼承花藝學院院長。她繼承了該院的傳統,以日本為出發向全世界33個國家介紹日本的花藝文化,參與多樣化的活動。還舉辦了東京蕉雨園花展、名古屋蘭館花展等,在各縣都有舉辦花會。著有『花之輪舞』。

用綠葉環繞襯托大紅色的「羅德羅莎」,在周圍以流利線條搭配的「安達盧希亞」乃是朱紅色,起伏的花瓣簡直就像火焰一樣。以這種造型來表現出紅玫瑰壓倒性的存在感。

花‧安達盧希亞、羅德羅莎玫瑰
葉‧納爾柯百合

Point

把整理好的拉菲草穿過整花器在根部綁起來,用紙來摺疊整理。整花器可以支撐花朵,且可表現出圓形的花環效果。

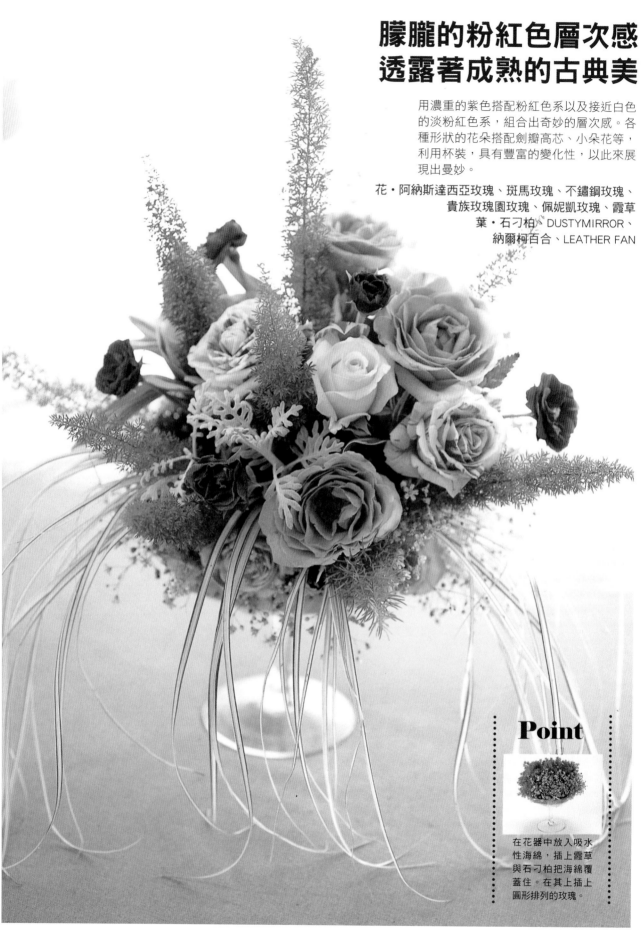

朦朧的粉紅色層次感
透露著成熟的古典美

用濃重的紫色搭配粉紅色系以及接近白色的淡粉紅色系，組合出奇妙的層次感。各種形狀的花朵搭配劍瓣高芯、小朵花等，利用杯裝，具有豐富的變化性，以此來展現出曼妙。

花・阿納斯達西亞玫瑰、斑馬玫瑰、不鏽鋼玫瑰、貴族玫瑰園玫瑰、佩妮凱玫瑰、霞草
葉・石刁柏、DUSTYMIRROR、納爾柯百合、LEATHER FAN

Point

在花器中放入吸水性海綿，插上霞草與石刁柏把海綿覆蓋住。在其上插上圓形排列的玫瑰。

浪花玫瑰的「懷舊」，白色中帶一點微微的粉紅色，小巧的盛杯裝飾看起來十分可愛。花朵從迷你型花車上垂下的造型，是刻意安排的創意。

花・「懷舊」玫瑰、藍星
葉・石刁柏、貝里拉

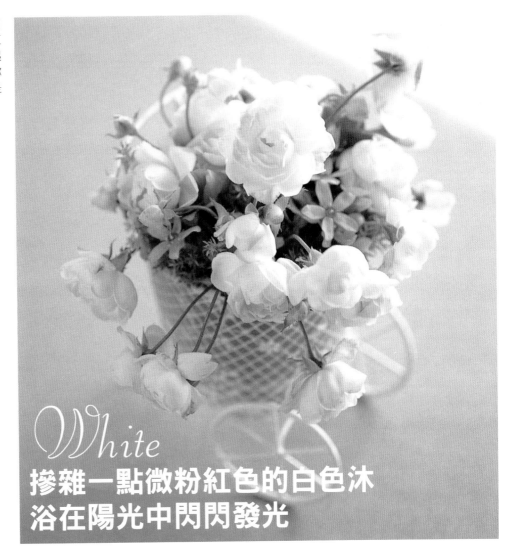

White
摻雜一點微粉紅色的白色沐浴在陽光中閃閃發光

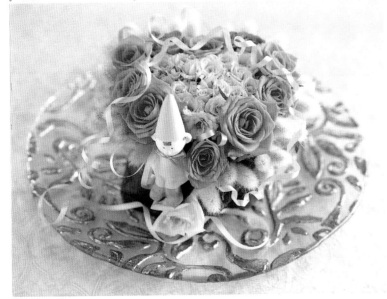

蛋糕造型的玫瑰散發著一種神采奕奕的維他命色

鮮豔的橘色環繞的蛋糕造型，用大小玫瑰來覆蓋住上方。強調蛋糕的意象，盛到華麗的盤子上顯得光彩奪目。

花・阿爾斯美金黃玫瑰、巴沙里納玫瑰、黃色馬嘉琳納玫瑰
葉・波耳布藍茲、葉蘭

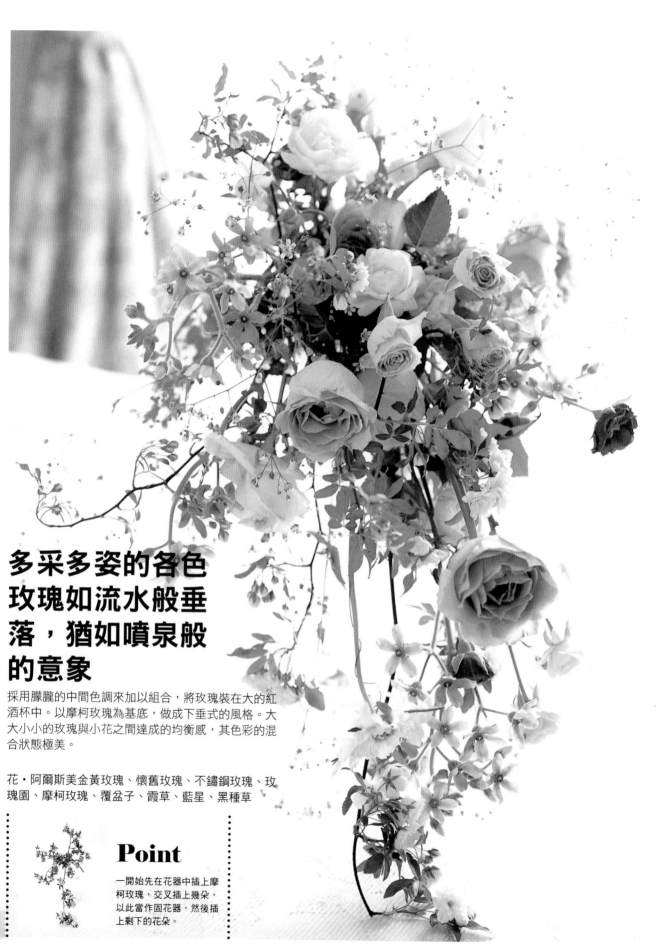

多采多姿的各色玫瑰如流水般垂落，猶如噴泉般的意象

採用朦朧的中間色調來加以組合，將玫瑰裝在大的紅酒杯中。以摩柯玫瑰為基底，做成下垂式的風格。大大小小的玫瑰與小花之間達成的均衡感，其色彩的混合狀態極美。

花・阿爾斯美金黃玫瑰、懷舊玫瑰、不鏽鋼玫瑰、玫瑰園、摩柯玫瑰、覆盆子、霞草、藍星、黑種草

Point

一開始先在花器中插上摩柯玫瑰，交叉插上幾朵，以此當作固花器，然後插上剩下的花朵。

以摩柯玫瑰的黃色為基調，使用多種色彩的花圈型插花方式

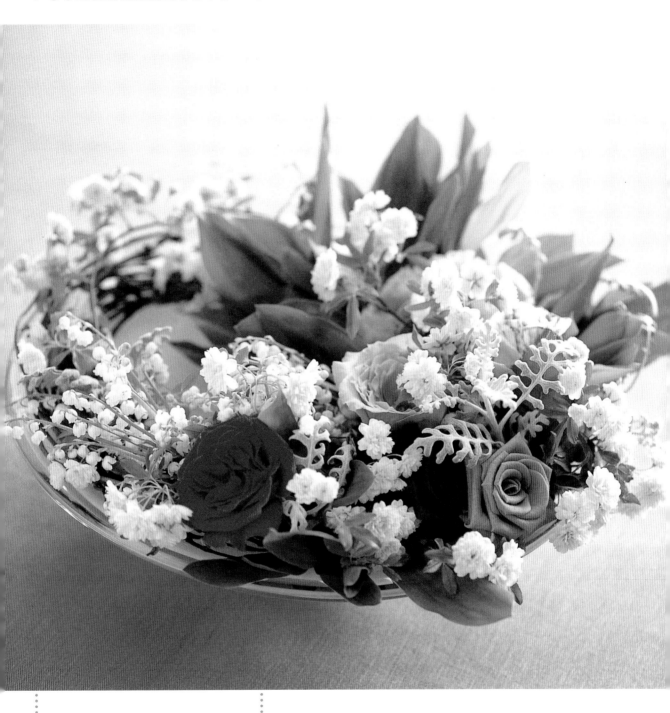

Point

以玻璃盤的尺寸為基準，用藤蔓與摩柯玫瑰創作出花圈。花朵乃插在花圈的空隙當中。

每一圈都選用不同的玫瑰，在摩柯玫瑰的花圈中所組合起來的一種具質量感的花藝。最適合放在宴會中當作桌飾來用。

花・古典蕾絲玫瑰、黃色馬嘉琳納玫瑰、不鏽鋼玫瑰、斑馬玫瑰、貴族玫瑰園、羅德羅莎玫瑰、摩柯玫瑰、覆盆子、鈴蘭
葉・DUSTYMIRROR

特別企劃 打動心扉的禮物 玫瑰花束
Rose Bouquet

不管在任何時候拿到玫瑰花束都會令人心花朵朵開。
玫瑰不論在花色、花的姿態或者是質感方面，都充滿了個性，
所以若能配合對方的個性選購，將會更加得宜。
把玫瑰花朵俐落地整理成一束，包裝上的表現也可稍微簡樸一點。

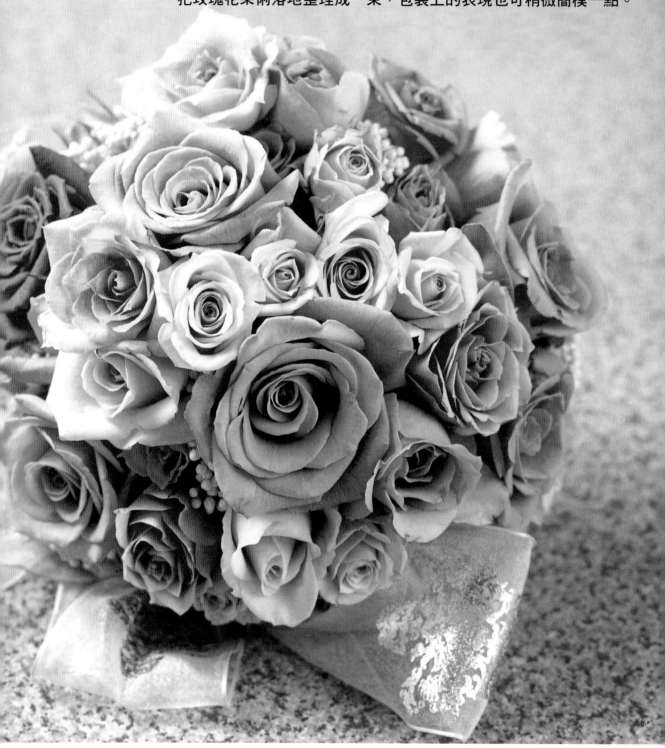

花藝設計

中部智子

TM芙羅拉工作室主持人。業務遍及全國各百貨店的商品展示，之後獨立成為一位花藝設計師。從新開幕的市中心大飯店—曼哈頓飯店，到全國的飯店婚禮擺飾、活動展示以及商業空間的花飾等都有業務涉獵。

形狀可人的環狀花藝 如同糖果一樣吸引人

傳統風格的環狀花藝，微妙地利用2種不同色調的玫瑰做搭配，形成環狀的花束。包裝上，就像糖果裝飾一樣小巧可愛。捲繞了好幾層的包裝紙看起來就像是玫瑰花環一般。在玫瑰之間也可以放一些糖果等點心，這樣會令人更加喜悅。

花・古典花束玫瑰、懷舊玫瑰
葉・蓋拉克斯

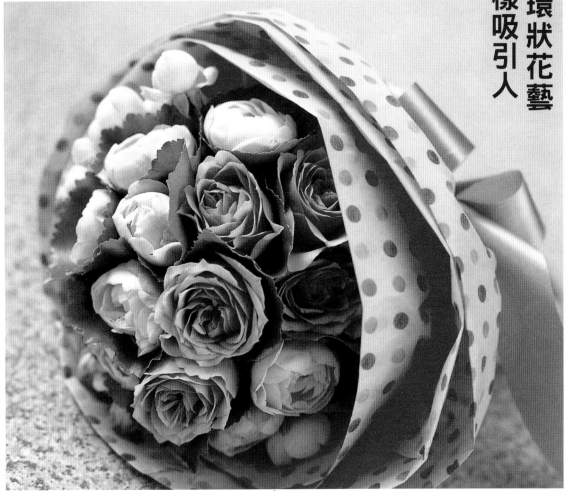

Point

1

長條狀的玫瑰花，從分枝處開始切開分別使用。

2

把蓋拉克斯的葉子捲起來用膠帶或訂書機固定，中心穿過玫瑰花，葉子把花的周圍都給包了起來。相同的方式製作數圈，放入中央處，整體即成為花環的形狀了。

如夢似幻的羅曼蒂克粉紅花束

將深粉紅、淡粉紅、暈粉紅、各類大小花朵加以組合起來，形成充滿粉紅色調的花束。這種花束若當作禮物送人，對方一定會感覺如夢似幻。使用花托架（＊），將花插成花環形式，最後再加上大量華麗的緞帶。＊花托架：裝有吸水性海綿之花束托架。

花・埃克斯托利玫瑰、埃斯塔玫瑰、卡拉美拉玫瑰、修克拉玫瑰、茉莉亞玫瑰、范特希玫瑰、利蒂亞玫瑰、萊斯花

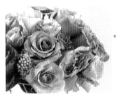

Point

整體造型呈花環狀，但花束的表面要有高低起伏，使得花束看起來不會太過平面。

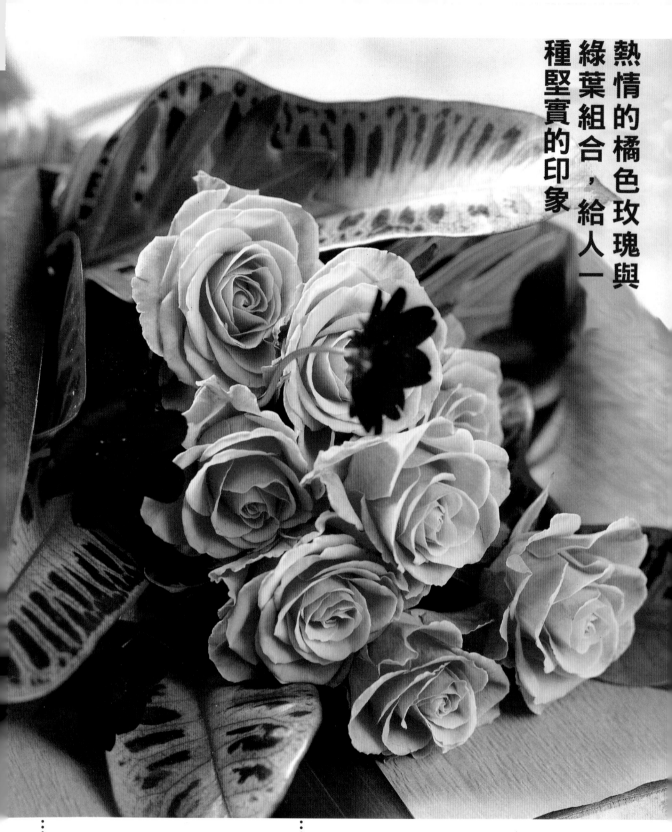

熱情的橘色玫瑰與
綠葉組合，給人一
種堅實的印象

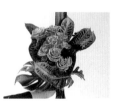

Point

重點在於葉子的安排，可以依其
種類予以組合，以玫瑰為中心，
上下要均衡地組合起來整理成縱
長的形式。

大朵的橘色玫瑰與蒙斯特拉和可卡玫瑰等形狀色彩均
鮮明的葉子相搭配，會顯得非常的有活力。這種花束
呈現出強而有力的感覺，可以送給男性友人當禮物。
玫瑰花不向外擴展，而是整理成俐落縱長的形式。

花‧戴齊拉玫瑰、巧克力波斯菊
葉‧可卡玫瑰、克羅冬、賽籃、蒙斯特拉

16

在白色、香檳色等淺色的玫瑰之外，搭配上綠色以及紫色，是讓人印象深刻的花束。

若想強調出各種花以及顏色時，可以依其種類予以分割，這樣來組合會很有效果。

像緞帶般點綴上去的暗紫色葉子也十分出色。

花・撒哈拉玫瑰、香檳玫瑰、甜心玫瑰、提奈柯玫瑰、藍色居里奧沙玫瑰、阿爾凱米拉摩里斯、綠色夏姆洛克、雪球、里奇薩思草・原子

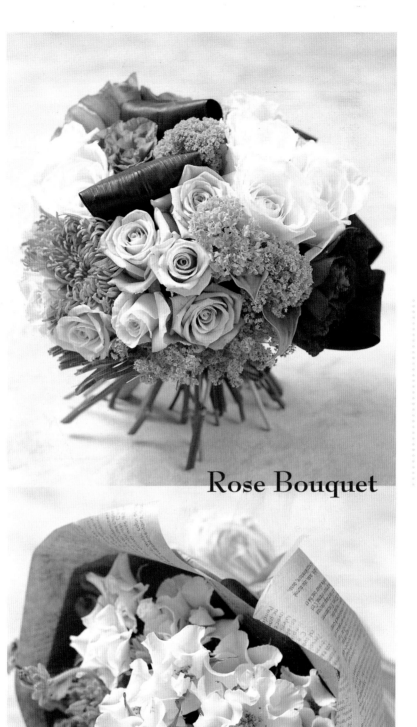

Rose Bouquet

用手握住花束的莖部，把莖部斜向以一定的方向重疊起來。以此種螺旋狀的插花方式，花材將不會重疊而能自然伸展。

把可愛的玫瑰與香草的馨香當作禮物

Point

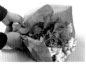

因為不屬於華麗型的玫瑰，所以要選用較為自然的包裝紙來包裝。營造從香草花園中剛摘回來的形象，塑造一種自然的感覺。

用芳香迷人的純白吉玫瑰與香草天竺葵組起來的花束，在拿著束時，它的香氣會將包圍住，造成一種幸的氛圍。

這種玫瑰因為是單層可愛玫瑰，大量使用以提高它的質量感。

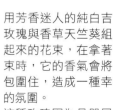

花・吉兒玫瑰、香草天竺葵

裡頭擺放柳橙造型蠟燭
的大眾花束

Rose Bouquet

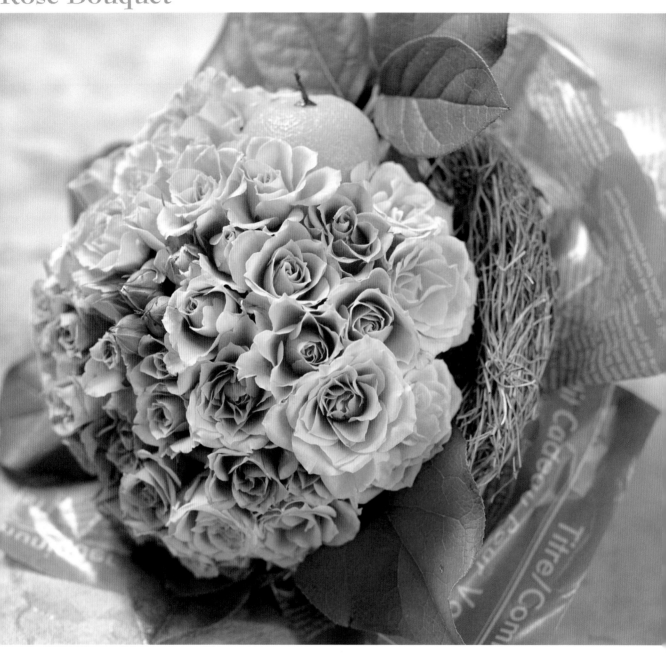

使用2種柳橙顏色的玫瑰，形塑出一種
花田錦簇狀的圓形花束。
中央數圈的花蕾以及俏皮的柳橙造型
蠟燭乃是重心所在。
綠色的檸檬葉與架子，可以塑造出對
比鮮明的鮮豔色彩。

花・瑪嘉連納玫瑰、蕾拉玫瑰
葉・檸檬葉
其他・花架（＊）

Point

把製作完成之花
束穿過花架，將
其根部紮起來，
再用包裝紙來包
裝。花架可以支
撐花朵，營造出
花圈的效果。

＊花架：市面上經常有在
販售形形色色的各式花
架。可以利用架子與鐵絲
來自行製作，首先把架子
做成圈狀，在其上捲繞上
鐵絲，然後整理成一束。

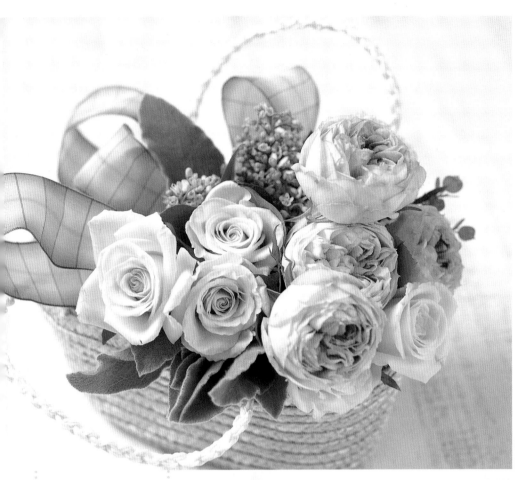

把綻放的英國玫瑰與劍瓣高芯的雜種玫瑰(Hybird T)組合起來，放入綠葉與銀葉，營造輕快的配色。
在迷你花籃中隨性放入花束，如此即可塑造出休閒風味，可以直接當作禮物送人。

花・香檳玫瑰、寶貝羅曼蒂克玫瑰、西基米亞
葉・蘭姆水雅、百合

Point

把花材依其種類分別組合(不要零散地組合)，即能強調出各個花材的特色。將英國玫瑰、雜種玫瑰(Hybird T)、葉子分類插花。

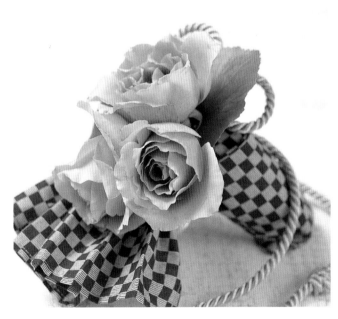

Point

1

把3朵玫瑰與葉子紮好，將莖部切短，插在放有水的塑膠瓶裡保水。

2

把手帕折疊成可以掩蓋1個瓶子的寬度。把瓶子放置於一端並捲起來，留下約15公分左右，用鐵絲固定住，將剩下的部份展開。用鐵絲把繩子給固定住。

用手帕來當作包裝，成熟洗練的迷你花束

把三朵淡粉紅的玫瑰設計成小花束，再與格狀條紋的手帕和金色的繩子組合。像這樣的輕鬆小品花束，獲贈時莫不感到開心。

花・茉莉亞玫瑰
葉・蓋拉克斯

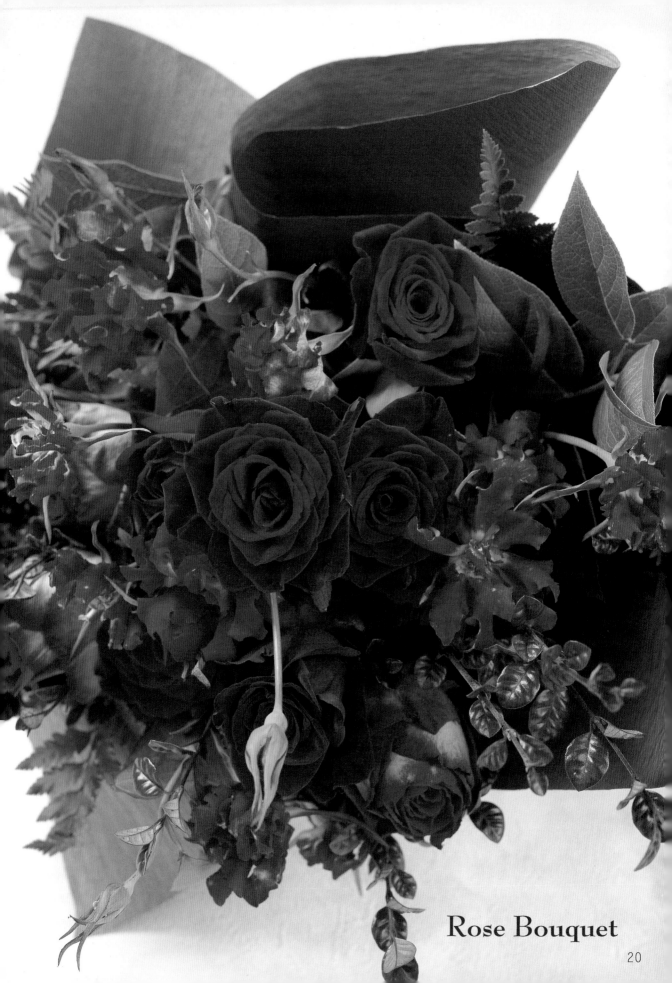

Rose Bouquet

前置作業

先把刺全部摘除，把綑綁處下方的葉子給去掉。

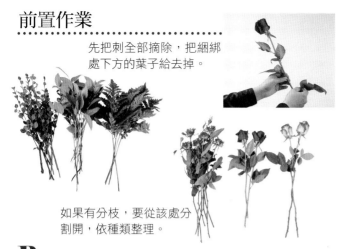

如果有分枝，要從該處分割開，依種類整理。

挑戰製作
鮮紅色的玫瑰花束

把三種鮮紅色的玫瑰予以組合搭配的豪華型花束。
單層的「安德魯西雅」、花瓣顏色有層次感的「尼可魯」、深紅色的「黑色巴卡拉」。
把襯托玫瑰的3種綠葉放進去，整理方式為基本的螺旋式。參考下方的步驟來挑戰看看吧。

花・安德魯西雅玫瑰、尼可魯玫瑰、黑色巴卡拉玫瑰
葉・雷沙芳、檸檬葉、羅赫米魯斯塔凱薩琳

Process

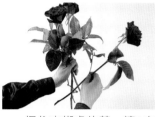

1 握住束綁處的莖，讓2支玫瑰交叉，把檸檬葉插進去，再放入一支玫瑰。因為葉子使花朵容易固定。中心要插較大的玫瑰。

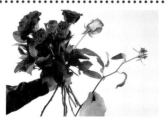

2 把莖以固定方向斜向插入，小玫瑰以及花蕾也要均勻地放進去。

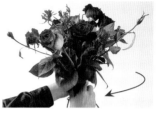

3 在製作環狀的花束時，把整個花束邊旋轉邊製作，如此即可以平均地插入。但是，要注意旋轉時綁束的地方不要偏掉。

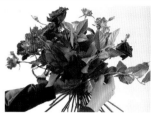

4 玫瑰減少的話，可以插一些檸檬葉進去。

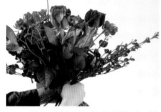

5 將二株羅赫米魯斯塔凱薩琳點綴於外側。

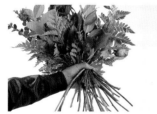

6 在花束的外側蓋上一圈的雷沙芳。

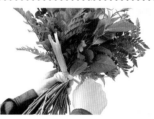

7 用濕的拉菲草纖維或是麻繩，將手握住處的上方緊緊綁住。到這邊為止都要用左手抓住花束來作業。

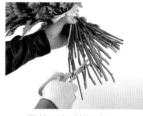

8 用剪刀把莖切齊。

Wrapping

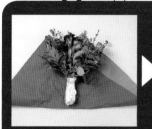
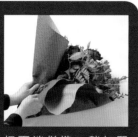

您可以依您想要的感覺來選擇包裝紙。這次因為要塑造出華麗感，所以選用了顏色較濃、雙面均可用具張力的和紙。把包裝紙切割成花束高度的2倍長度左右，以對角線對折，中央放置花束。

把兩端併攏，稍加緊縮，再用拉菲草纖維綁起來。

包裝範例

保水

用面紙（或廚房紙巾）包住莖的切口以保溼。將面紙塞在莖之間，這樣一來花圈就不會散掉了。

上方再纏繞一張紙，並讓它吸水。

其上方再用銀紙包住。若須長時間保溼，可以在面紙上覆蓋塑膠袋之後再包上銀紙。

21

Fascinated by unique Roses

在初夏這個季節之中，每一家花店都會展示出許多玫瑰，互相爭奇鬥艷。

在這些玫瑰之中，我們特別找出一些能夠表現花藝與花束之特色，極富個性的珍貴玫瑰。

與這些出色的玫瑰邂逅，在製作自己原創的作品之際，將可以更樂在其中。

珍貴的個性派玫瑰

其魅力在於獨一無二的精緻配色

Julia

茱莉亞

淡灰褐色乃其魅力所在，花徑約10公分的花。花瓣較為稀疏而呈波浪狀，其特徵在於蓬鬆的形狀，釀造出一種高貴且溫柔的氣氛。細緻的莖部給人柔韌的印象。適合較為成熟的插花方式。

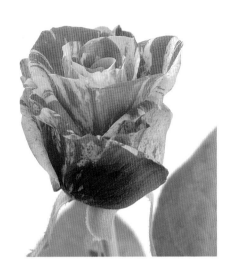

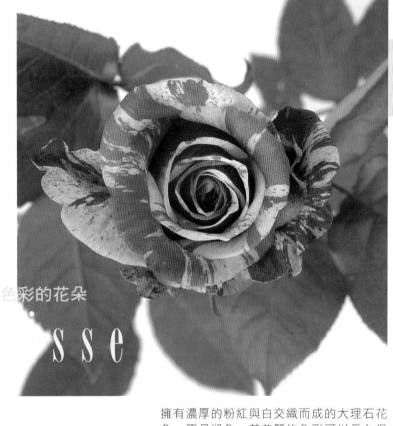

散發著大理石質地，充滿了個性色彩的花朵

安莉瑪琪絲

s s e

擁有濃厚的粉紅與白交織而成的大理石花色，不易褪色，其美麗的色彩可以長久保持。花徑約6公分。它那種會立即引人注意的存在感，在插花與花束之中顯得相當出色。具有光澤的葉子也很美。

生產者的小故事
榎本雅夫
榎本先生是和兒子兩人一起經營玫瑰生意。在這條道路上已經累積了30多年的經驗，運用這種可貴的經驗，他把11~12種的玫瑰全部用土耕來生產。現在，玫瑰的生產有六成是用可人工的水耕栽培，土耕已經逐漸減少了。用土耕生產的玫瑰其特徵在於其莖部較為柔韌而較細。榎本先生說「插在花瓶中的莖感覺很柔軟，隨風搖曳婀娜多姿，十分優美。花朵會開到最後而且開得很漂亮。我們的志向就是生產這樣的玫瑰花」，他還想要挑戰生產一些不容易栽培以及花數少、利潤不高的玫瑰，是一位值得信賴的生產者。

它的特色是綠色的花芯

綠色冰淇淋

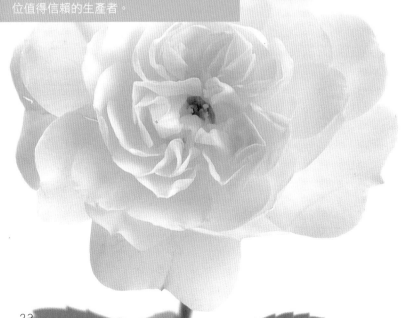

花剛開的時候是純白色的。隨著時間經過，花瓣會變成綠色。花呈放射狀生長，花徑約3公分的花接二連三地綻開。利用它莖部呈現出來的各種姿態來隨意地加以利用在插花之上，是本書所建議的作法。

23

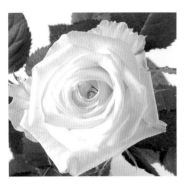

檸檬＆萊姆

微微透出綠色的花蕾，一旦開花就變成綠色的。花徑約10公分，它具有均衡性的端正形狀花朵令人印象深刻。因為這種花帶給人清爽的印象，所以最適合於欲表現出洗鍊氛圍時。其刺比較多，在處理時要注意。

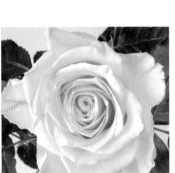

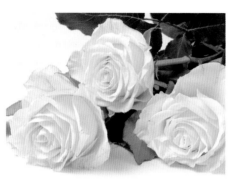

鮮黃色的花，花徑12公分，花瓣約35枚左右，這是一種頗具份量的大型花朵，很適合當作插花時的主角。與其濃重的綠葉形成的對比也很美麗。這種玫瑰使用在開朗有精神的花藝作品上相當適宜。

翠蒂

生產者的小故事

大森隆則先生（大森玫瑰園）

大森隆則先生從事生產玫瑰已屆15年了。他在1000坪的玫瑰園中培育並出貨30萬枝玫瑰。目前共培育13個品種，其中6種屬於會開豪華花朵的巨大品種。他會打聽市場上的意見，每年更換1~2種玫瑰，挑戰種植新的玫瑰，也向市場推薦。他說「生產者最在意的是，自己所生產的玫瑰是否能夠美麗地綻放到最後」。他還說「今後我的目標是以一個專業生產者的身分，持續生產出令消費者喜愛的玫瑰」，這番話可以感覺出，他對於生產玫瑰這個事業的真摯心意。

想表現開朗有精神的感覺時，使用這種玫瑰

國王的驕傲

它橘紅色的溫暖色調令人印象深刻。花徑達12公分，花瓣的外側成捲曲狀，花如其名展現出氣宇軒昂的雍容大度。特徵是花與花萼比例均衡。刺很大但是不多，所以較好處理。

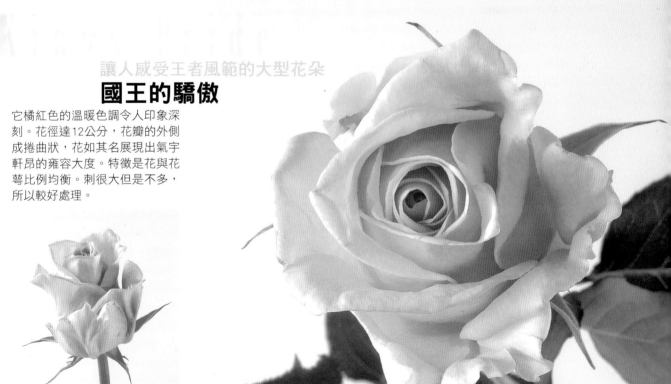

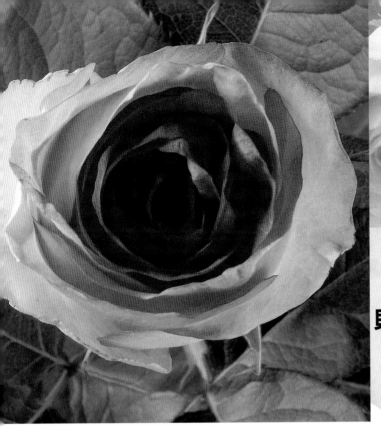

白色的花瓣邊緣帶著濃濃的粉紅色，營造出美麗的漸層。越接近花的中心部位，顏色就愈鮮豔，令人印象深刻。欲表達出浪漫的心意時，建議您使用一枝即可。因為刺較少所以很好處理，圓球狀的葉子看起來也非常可愛。

貝拉薇塔
Bella Vita

特徵在於花瓣所呈現出的滑潤感

普羅米斯

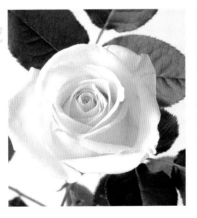

顏色呈柔軟的奶油色，花徑約12公分，是具有個性的花。開花時會展現出其深奶油色的中心部位。有的花在花瓣外側會帶綠色。適合展示於溫和而高貴的場。刺大而少所以較容易處理。

具有透明感的清澈色調讓人目不轉睛

阿巴蘭卻

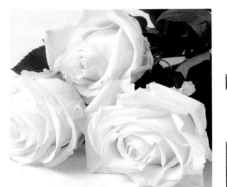

帶綠色的花蕾（側瓣），但是開花時，白色會變得較為顯眼的美麗花朵。花徑約10公分，刺很少。花瓣數量多，花瓣捲曲的形狀十分完美，具有清靈脫俗的質感。其澄明的色調很適合用作婚禮時的捧花。

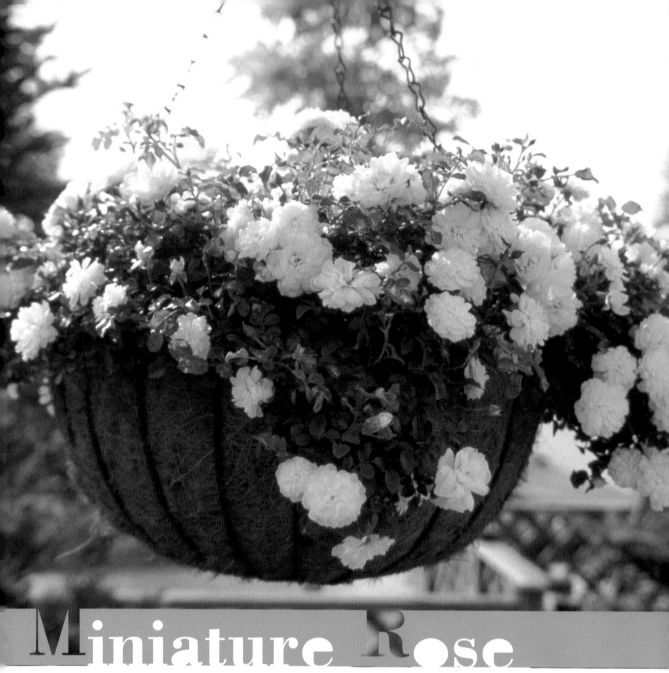

Miniature Rose

既可愛又多姿多采，且容易栽培

迷你玫瑰的魅力

雖名為迷你玫瑰，但是它可是和一般玫瑰一樣種類豐富喔。

極小朵、放射狀花朵、杯狀花朵等，具有各種各樣的迷人姿態。

迷你玫瑰因為體積小，所以可以輕易地在有限的空間中栽植。

而且，四季開花的品種很多，可以長時間享受到賞花樂趣乃是其魅力所在。

本篇介紹日漸受到大眾歡迎之迷你玫瑰的最新資訊與品種。

自己動手種迷你玫瑰

迷你玫瑰的品種當中很多是體質相當健壯的，從未栽種過的人會驚訝於它的易於栽培。這裡介紹的是把迷你玫瑰養在花盆中或是壁掛式花架上時之要領。

花蕾與枝幹數量多

葉子顏色較濃且未變黃

枝幹底部未搖晃

選擇良好的植株

在購買盆栽式的迷你玫瑰之際，應該要選擇其枝幹紮實健壯者。此外，要確認根部要牢牢地附著於土壤中，或是植株底部有否搖晃現象，以及花蕾與枝數是否比其他植株要多等等。葉子與枝要仔細觀察，選擇沒有病蟲害的植株是最基本的重要事項。

在良好的環境中培養

再怎麼樣健康的植株，如果讓它生長在環境惡劣的地方也是無法正常栽培的。玫瑰喜歡生長在日曬與通風皆良好的地方。即使在狹小的陽台中，一天當中其周遭環境亦會有所變化，所以要將它充分放置到得到日曬。如果是直接放在水泥地上的話，會因為高溫而得到傷害，造成植株體質變差，所以要避免把花盆直接放在這樣的環境裡，最好是鋪上木製台架等東西，防止曬傷。

肥料與澆水的基本知識

三月中旬~下旬施肥乃針對培育花芽，而六月則是讓已開過花的植株恢復體質。為了下回的花期而施肥，九月乃為了讓它在秋季開花而施肥。用緩效性肥料來讓植株長時間緩慢成長，較為理想。肥料因為會從根部被吸收，所以請放在接近花盆邊緣的位置。

澆水方面的原則乃澆到土的表面已經乾燥，而水流到花盆底盤」為止。莖部如果過於濕潤的話植物容易生病，所以要在天氣晴朗的早上以及下午二—三點時澆水。此外，如果澆太多水的話會使根部腐爛，所以要特別注意。

開完花後要進行摘花柄的動作

過了花期而不再開花之際，要把花柄摘取下來。把花柄摘下來才能夠讓第二次與第三次期的花形漂亮。

首先，仔細看看枝幹有無露出新芽即可分辨是否需要剪植啦。把該年春天剛開始展露延伸出的新枝，從健康的新芽之上切下來，剪枝位置的標準是，在枝幹中間有健康的五片葉之處。等二次與三次花期過後，同樣也要進行摘花期的動作。

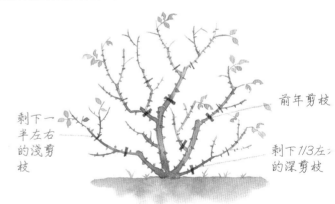

前年剪枝

剩下一半左右的淺剪枝

剩下1/3左右的深剪枝

冬季的剪枝

在十二到二月要進行剪枝。此時不必管有無新芽，把整株植株剪到剩下一半到三分之一左右。把中心變高的話，植株的姿態會較為漂亮。若減成一半左右的淺剪枝時，花會較早開而且數量會很多。三分之一左右的深剪枝會讓開花時期變晚，花數也會變少，但可以開出大而漂亮的花來。

移植的時機

當花盆底部的孔有根冒出，而花盆無法容納較大時，這時請將之移植到較大的花盆中。移植可以全年任何時候進行，然而在三月到十月的生育期進行移植的話，請勿傷到根部，直接移植即可。移植完成後，要澆適量的水直到根部也吸收到為止，不要讓根部乾燥。

在有五片葉的上方剪枝

2 **1**

5
雪美安迪納
Snow Meillandina

其花瓣在中心部位帶少許的乳白色。花徑5~6公分，在迷你玫瑰之中算是較大的品種。花瓣數為50~60枚的劍瓣，花型與插花持久度均佳，會長成十分耐看的花。它是從淑女美安迪納插枝變種而來。

4
阿爾巴美安迪納
Alba Meillandina

呈微微乳白色，花徑3~4.5公分，花瓣數目30枚以上，共有八層。花形佳，且用來插花能持久不謝。非常的健壯且容易培養，在庭園等能確保寬廣的空間之中，可以培養得很大。

3
裝點
Yosooi

劍瓣高芯氣宇軒昂，雖小但極具個性的花。花莖2~3公分，四季皆開花，花瓣中心部位，顏色會逐漸變化成象牙色。它在1991年得到日本玫瑰會的JRC銀牌獎，是人氣居高不下的玫瑰之一。

2
淚滴
Tear Dorp

花朵呈平面綻放，是一種帶給人樸素印象的花。四季開花，花徑3~4公分，如同要把整株植物覆蓋住一般，花朵密集的生長著。花蕾開花時的優雅模樣十分美麗，黃色的雄蕊給人可愛的印象。即使放任這種花自行生長，它也會長得非常整齊。

1
沐雪
Snow Shower

細枝大量延伸出去，像雪一般白色蓬鬆的花朵，美麗地綻放著。花徑2~3公分，散發出微微的清香。與深綠色有光澤的葉子對比起來相當美麗。因為它會匍匐蔓延，所以常利用在吊籃中。

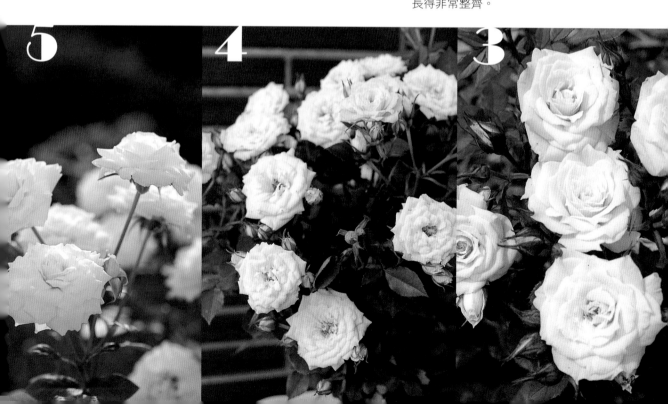

5 **4** **3**

1

小夜曲
Sayokyoku

花徑4.5~5公分，劍瓣高芯形狀端正的花。在花瓣邊緣會捲曲，反給人一種豪華的印象。花色方面在中心部位粉紅色會加深，不易褪色，在花凋謝之前都能保持美麗的色彩。在1996年獲得JRC金牌獎。

2

淑女美安迪納
Lady Meillandina

淡粉紅的花在中心部位帶一點淡杏色。它的魅力在於會隨著季節花色會產生變化。花徑約5~6公分，在迷你玫瑰之中算是較大的品種。劍瓣高芯的開花方式使得形狀整齊而美麗。花型與插花持久度均佳。

3

蘿絲瑪琳'89
Rosmarin'89

花色鮮豔十分美麗，花徑2~3公分的花。枝的數量多，在各個枝頭上都會開花，所以在開花期當中可以充分欣賞到花。色濃而有光澤的葉子也很漂亮。這個品種特別健壯而容易培養，再夠寬廣的空間裡能培養得很大朵。

4

白色水蜜桃凱旋
White Peach Ovation

剛開始還幾乎都是白色的花，開花之後會逐漸出現柔和的粉紅色。氣溫變高時花色會變深，所以可以稍微調整一下日曬的狀況來培植，它將會呈現如水蜜桃般的可愛色彩。花徑5~6公分。

5

整夜心動
Overnight Sensation

呈明亮的粉紅色，花徑6~7公分，花瓣數高達90枚的豪華花朵。慢慢開花之際，會飄散出濃烈的馥郁香氣。它被拿來利用在太空船飛行於宇宙空間當中的香氣實驗上。幾乎是直立性的，所以放上支柱的話會很穩定。

6

公主
Hime

黃色的花萼是其一大特點，中心部位是白色的可愛之花。花徑4~5公分，花型良好，具有濃郁的香氣。粉紅與白色的花蕾很可愛。此品種相當健壯，可以養得很大。1997年得到JRC金牌獎。

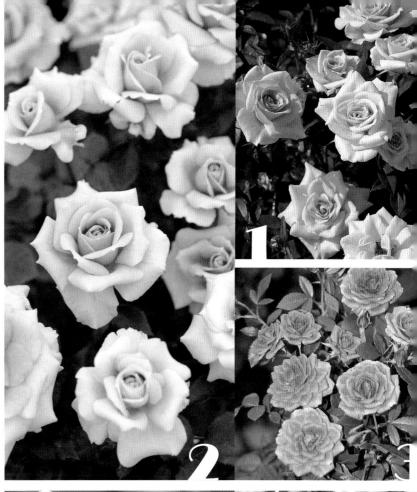

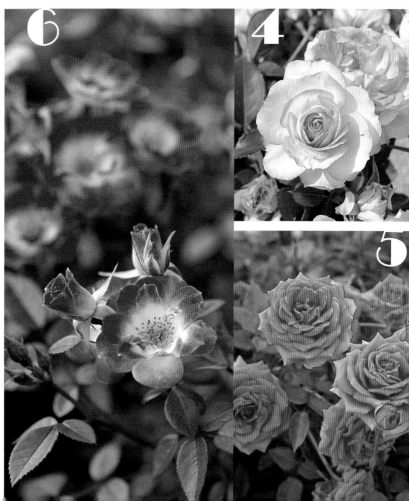

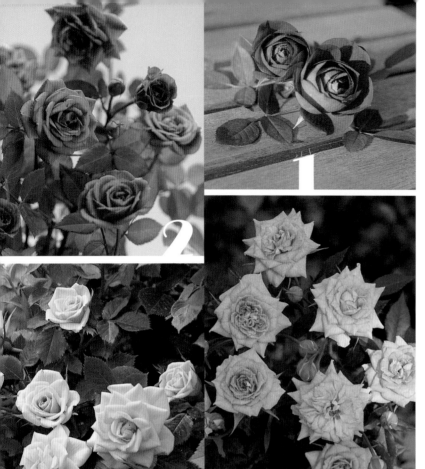

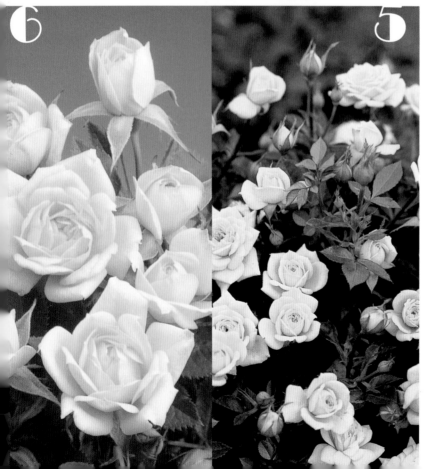

1

咖啡喝采
Coffee Ovation

它獨樹一幟的咖啡色極富個性。在夏天會變成明亮的紅磚色。花徑約5公分,開花方式宛如安蒂克玫瑰般呈圓形杯狀。在美麗的陽台上種植這種花,能營造出一種精緻的氣氛。

2

泰迪熊
Teddy Bear

具古典磚紅色的花,花徑3~4公分。開花之後會漸漸變成淡粉紅色,形成一種溫和的氣氛。插花持久性佳,也常切成碎花來利用。它不但名稱可愛,也是人氣頗高的花種。有的品種具有蔓延性。

3

最閃亮的星星
Ichiban bosi

微微帶點橘紅色的黃色花朵。花瓣的邊緣較細,劍瓣平開,花如其名,它就像夜空中閃耀的星星。花徑稍大,為4~5公分,花瓣數目多達60~70枚,穩重的花形正是其魅力所在。

4

流瀉的陽光
Sun Sprinkles

它有整然而穩重的花形,花徑約3~4.5公分,十分可愛。鮮黃色的花與深綠色具光澤的葉子所形成的對比也很美麗。如果家裡養了一盆,花如其名,當它沐浴在陽光下時你將會發現,它就像流瀉的陽光一樣,把庭園與陽台照耀得明亮動人。

5

金色珠寶
Goldjuwel

毫無雜色的深黃色玫瑰,葉子非常茂盛,形成一株紮實而形狀優美的植物。花莖4~4.5公分的花會大量綻放,非常惹人注目。花形整然,光輝燦爛的模樣正如寶石一般。

6

濺起的陽光
Sunsplash

花徑3.5~4.5公分之具有明亮黃色的花。健壯,花形佳,花會不斷的綻開,所以此品種可以在花期來臨時充分地欣賞。刺很少所以容易處理。在迷你種當中也有較大株者,所以也可以種在庭園當中。

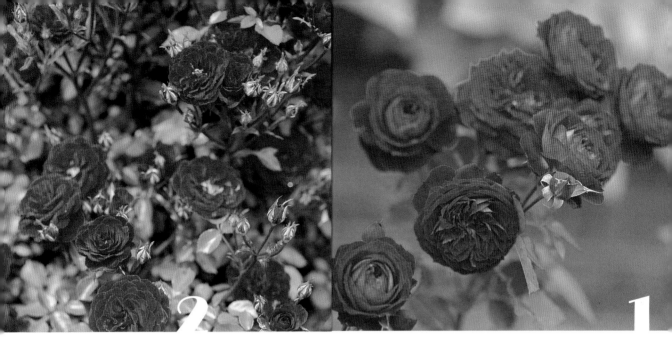

4
愛神邱比特
Jolly Cupid

呈微微乳白色，花徑3~4.5公分，花瓣數目30枚以上，共有八層。花形佳，且用來插花能持久不謝。非常的健壯且容易培養，在庭園等能確保寬廣的空間之中，可以培養得很大。

3
鬆餅
Shortcake

劍瓣高芯氣宇軒昂，雖小但極具個性的花。花莖2~3公分，四季皆開花，花瓣中心部位，顏色會逐漸變化成象牙色。它在1991年得到日本玫瑰會的JRC銀牌獎，是人氣居高不下的玫瑰之一。

2
紅色迷你莫
Red Minimo

花朵呈平面綻放，是一種帶給人樸素印象的花。四季開花，花徑3~4公分，如同要把整株植物覆蓋住一般，花朵密集的生長著。花蕾開花時的優雅模樣十分美麗，黃色的雄蕊給人可愛的印象。即使放任這種花自行生長，它也會長得非常整齊。

1
猩紅色的喝彩
Scarlet Ovationsikkuna

花瓣表面為紅色，內部為白色，對比甚為美妙的花。隨著開花而變化為像玫瑰花造型的徽章一般。花徑5~7公分。插花持久性佳，花形亦好看，所以在一株植株上花朵會不斷增加，而讓觀者可以充分賞花。於培植在庭園當中也相當適合。

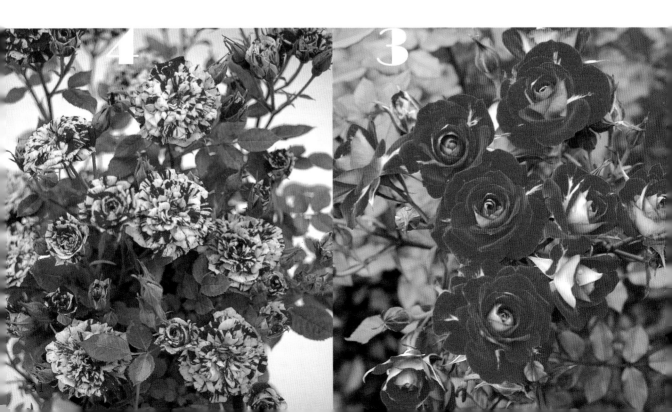

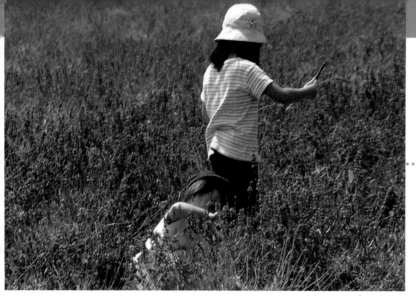

薰衣草的小常識

A Q

Q 為什麼富良野的薰衣草很有名的啊？

說到薰衣草，北海道的富良野非常有名。昭和年代初，被南法的普羅旺斯綿延無際的紫色薰衣草所感動的香料公司創始者，思考著是否能夠把它運到日本栽種，當作化妝品的香料原料，因此才開始把種子帶回日本。試驗的結果，了解到北海道適合栽種的地點，於是在戰後開始的農家締結栽種合約的富良野與一般的知名度大增，然而富良野仍舊持續少，然而富良野仍舊持續栽種薰衣草。在此時期，富良野的薰衣草成為北海道的風情畫而在日本國內薰衣草所打敗，被進口的價格競逐當中，栽種量減生產薰衣草。雖然之後的農家締結栽種合約開始的農家締結栽種合約開始種子帶回日本。

試驗的結果，了解到北海道適合栽種的地點，於是適合栽種的地點，於國帶回來的薰衣草種行試驗栽培，發現北是國此道進行適合栽培的地點，子把劃開了富良野的栽培，因海適合富良野的，薰衣草計。

當作觀光作物，所以今日我們才能享受到如此美麗的薰衣草風景。當作觀光作物繼續栽種紛開始繼續栽種薰衣草以生產者紛。

在富良野所栽種的品種

關鍵
早開花品種。花蕾帶著一種特殊的紅色，香味十分清爽宜人。適合當作化妝品用的香料。

山丘紫
這是晚開花的品種。花穗長而適合當作化妝品的香料、乾燥花以及百花香。

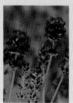
花岩
具有清爽的香氣，精油的收集率高。適合用在洗髮精與香皂的香料上。

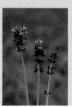
深紫早開花
從「關鍵」的異形株所增加出來的品種。花蕾呈深紫色，適合當做觀賞用栽培。

薰衣草 活用法

自古以來即廣受喜愛之薰衣草。讓我們把它優越的解熱鎮靜等效用，善加利用在生活當中吧。

放入精油 （運用在沐浴時）

如果要用簡單的方式享受薰衣草的芬芳，建議您可以用精油。在浴缸中滴個3~5滴再進去沐浴，即可享受到其香氣，而且身體會從內部開始暖和起來。薰衣草的香味具有緩和緊張的神經之功效，可以讓您疲倦的身體得到舒緩。

沐浴袋

把木棉的布縫成沐浴袋，放入切碎的薰衣草，口部用繩子綁起來。掛在浴缸的水龍頭上，熱水即會穿過沐浴袋。您便可以在浴缸當中邊放鬆邊享受薰衣草的香味。血液循環會變好且還有美膚效果。

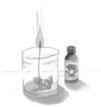

精油香燭

在迷你玻璃杯中放入蠟燭的燭芯，再放入彩色細沙以及貝殼等把燭芯的底部掩蓋住，滴3滴精油下去。注入蠟燭用的透明膠，即完成了精油香燭。薰衣草的香味與蠟燭的光可以讓您身心放鬆。

香包 （運用在房間中）

把布料縫製成袋狀，放入乾燥的薰衣草，把口部用緞帶打結封住。薰衣草因為具有緩和緊張情緒與壓力的作用，所以您可以放置於房間中來享受其香味。而且它還具有安眠效果，所以也建議您置於枕邊。

蒙斯泰德

這是一種早開花品種，耐寒性。草長30~40公分。適合作成乾燥花。

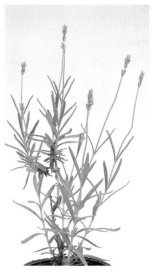

布林吉德薰衣草

四季開花品種，整年都能欣賞到它的美麗。草長60~90公分。適合於插花用。

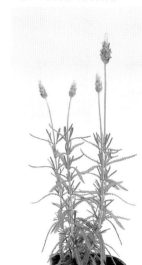

試著種種看

薰衣草

紫蘇科　多年生草本

喜好冷涼的氣候，以及鹼性土壤。
在盛夏時的高溫以及大雨中會枯萎掉，所以要放置在不會淋到雨的地方栽種。

1 植株

用有石灰的土壤來種植

在鹼性土壤中會飼育地非常之好，所以要在土壤中灑上石灰，使得土壤表面帶有一層淡淡薄薄的白色，土壤即呈鹼性。從花盆中取出花苗時要注意不要傷到根部。

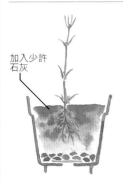

加入少許石灰

2 收穫、剪枝

開始開花之際要把莖剪短

一旦開始開花，在收穫的同時要進行剪枝動作。剪到距枝幹底部約二十公分左右為標準。

約20CM

3 施肥

春秋兩季施以少量肥料

肥料要用春秋兩季時其效果較緩慢的肥料（緩效性化成肥料或是有機配方肥料）。即使在貧瘠的土壤中也能種得很不錯喔。肥料多的話花的香味將會變弱，所以不要施肥過度。

這就是栽種的秘訣！

在陰涼處進行培養

本就喜歡陰涼氣候環境的薰衣草，不能適應太熱的氣溫。必須放在陰涼處加以管理，一旦開花，就把它剪短並做好通風，以此方式來栽種。

Calendar

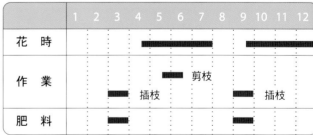

	1	2	3	4	5	6	7	8	9	10	11	12
花　時					■	■	■		■	■	■	
作　業			插枝		剪枝	剪枝			插枝	插枝		
肥　料			■						■			

想要增加植株時

插枝

在春天的三月以及秋天的九月時進行插枝，即能達到繁殖的目標。把新芽切下來，插在土裡讓根部在土壤中伸展開來，達到生長的目的。注意在根冒出來之前，土壤要保持濕潤。

插接的方法

把新芽切下，把切下的新芽插到土壤表面下三公分處之後要注意管理不要讓土壤乾燥。

妝點夏季

清爽動人的花藝設計

arrangement

要不要試試看設計一些適合夏季的花藝呢？
要把清爽的感覺詮釋出來，首先要重視的即是花材的組合。
除了白色、綠色、藍色系之外，與鮮豔的維他命色一起搭配
也是很不錯的。再來就是讓花器也呈現出夏天的氣氛。

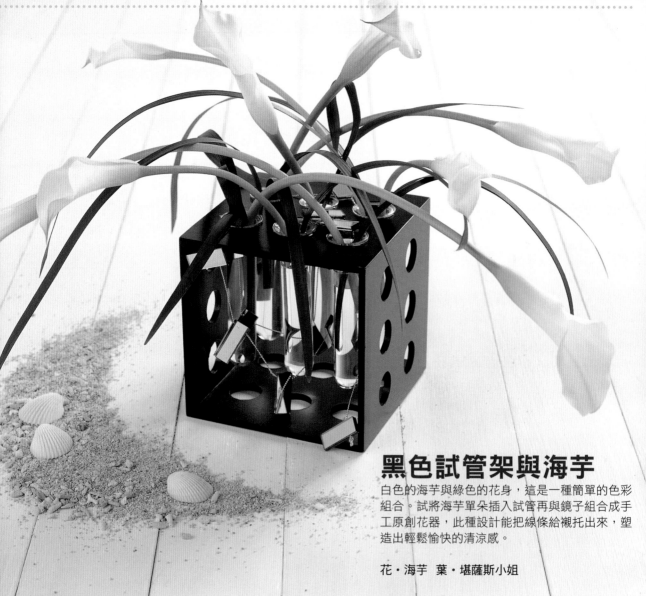

黑色試管架與海芋

白色的海芋與綠色的花身，這是一種簡單的色彩
組合。試將海芋單朵插入試管再與鏡子組合成手
工原創花器，此種設計能把線條給襯托出來，塑
造出輕鬆愉快的清涼感。

花・海芋　葉・堪薩斯小姐

Point 01

在開口的試管架當中，
把與其口徑相合的試管
用雙面膠固定住，再將
單朵海芋插入。用鏡面
裝飾品做成的環鏈把花
器纏繞起來，享受水光
反射的感覺。

Point 02

把花的莖與葉子相互交
叉。把海芋全部插完之
後，將堪薩斯小姐與海
芋衡量比例交叉插入，
而折成一半的葉子，可
以隨處插進去。

彩搭配

花藝設計

山崎佳代子

日本花藝設計協會本部講師、考試審查員。東京赫爾蒂園藝專門學校講師。曾提倡過開朗而健康的花藝生活方式。探求日西花藝精髓融合的花藝設計方式。

彩搭配

Point 01 Point 02

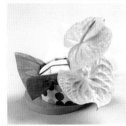

把糖果盒以及家中的紙盒等，用盤子與吸水性海綿組合起來就可以當成花器來使用了。在盒子與盤子中間用包裝紙隔開。
＊放入吸水性海綿，讓它浮在水面上整個吸滿水。

把安修里昂插在右邊，塑造出重點部位來。之後在左側平面插入蓋拉克斯，再插入土耳其桔梗，右後方插入索麗塔科，左後方插入公主草。

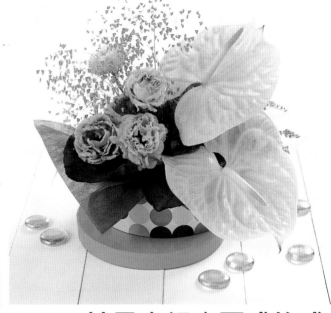

糖果盒組合而成的成人風味花藝設計

糖果盒組合而成的成人風味花藝設計在清爽動人的黃綠色漸層色彩上插入一點點巧克力色。把具流行風格的盒子當做花器使用，可以讓安修里昂更加顯露出其個性。

花・安修里昂、索麗塔科、土耳其桔梗、公主草
葉・蓋拉克斯

Point 01 Point 02

用塑膠袋覆蓋住瓶子，於口部將袋子反摺回去。

把3朵公主向日葵插在中央部位，後方插入山達索尼亞並使之呈扇形展開。之後，在公主向日葵與山達索尼亞之間插入其他的花。

既流行又活潑

色彩富於朝氣的公主向日葵與多種花一起搭配。插在瓶子或玻璃容器裡，用時髦色彩的塑膠袋加以覆蓋的休閒風花藝設計。向上延展的山達索尼亞的葉子散發出一種清涼感。

花・可拉斯佩莉亞、聖德索尼、絲卡皮歐莎、絲德倫庫格、千日紅、姬向日葵

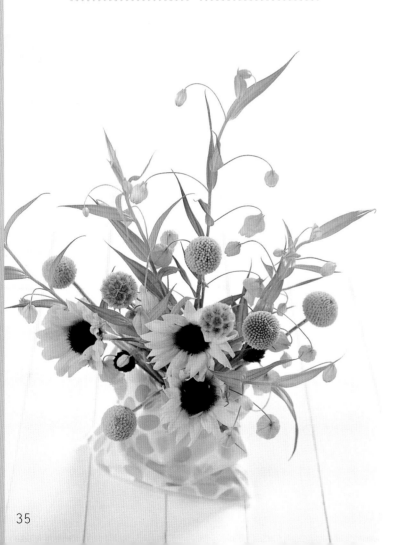

彩搭配

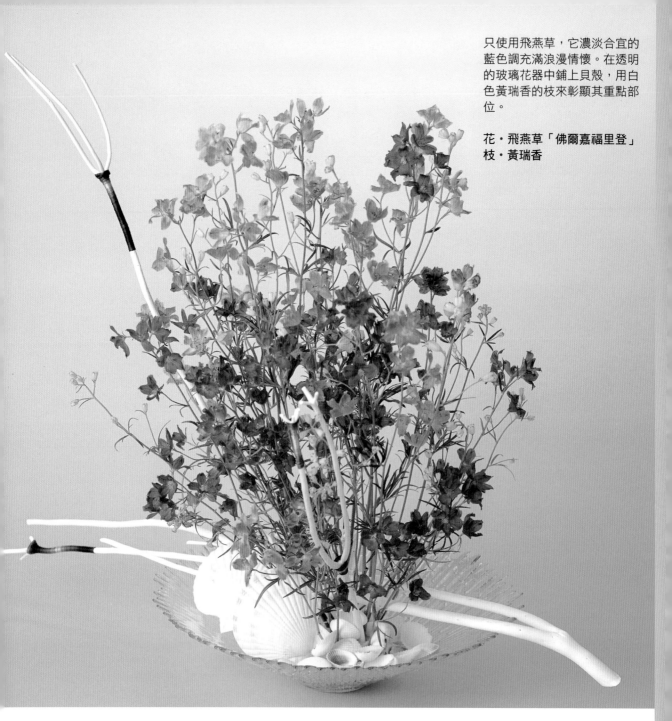

只使用飛燕草，它濃淡合宜的藍色調充滿浪漫情懷。在透明的玻璃花器中鋪上貝殼，用白色黃瑞香的枝來彰顯其重點部位。

花・飛燕草「佛爾嘉福里登」
枝・黃瑞香

用白色的小裝飾品
襯托的藍色花藝設計

彩搭配

Point 01

在製作較高的花藝設計時，用底面積較為寬廣的花器是比較穩定的。於玻璃花器中央處放置吸水性海綿，將小貝殼灑在海綿四周。插花完畢之後，用大小2種貝殼來覆蓋住海綿使之看不見。
＊吸水性海綿讓它浮在水面上整個吸滿水。

Point 02

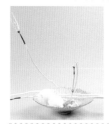

在黃瑞香上隨處捲上一些刺繡絲帶。然後在盤子上橫放一支黃瑞香，另一支則斜插在另一端。

Point 03

在中心部位插上顏色較濃而較短的花，中心部位看起來會較有整體感。您可以邊觀察花型與姿態，邊決定長短來插花。

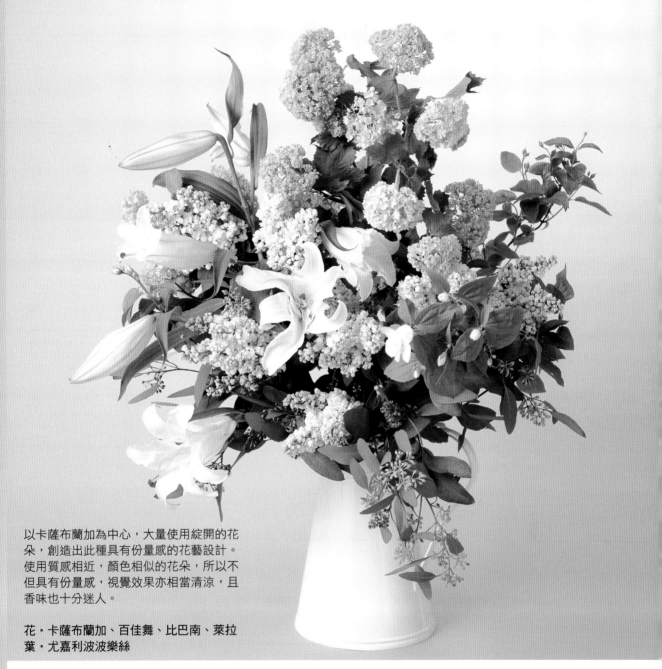

以卡薩布蘭加為中心，大量使用綻開的花朵，創造出此種具有份量感的花藝設計。使用質感相近，顏色相似的花朵，所以不但具有份量感，視覺效果亦相當清涼，且香味也十分迷人。

花·卡薩布蘭加、百佳舞、比巴南、萊拉
葉·尤嘉利波波樂絲

Point 01

把水壺當做花器，不使用吸水性海綿與固定器。在夏天做大型的花藝設計時，最好不要用吸水性海綿，直接用水即可。

Point 02

先插上卡薩布蘭加，周圍放入萊拉（要把萊拉的枝端表皮削去。如果只是切掉的話會使得水分不易上升，花將會立即死亡）。

Point 03

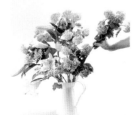

把多朵比巴南整束在一起，插在後方。最後把百佳舞放在後方左右兩側，把尤嘉利波波樂絲垂到前方。

極具份量感的
華麗綠色花藝

彩搭配

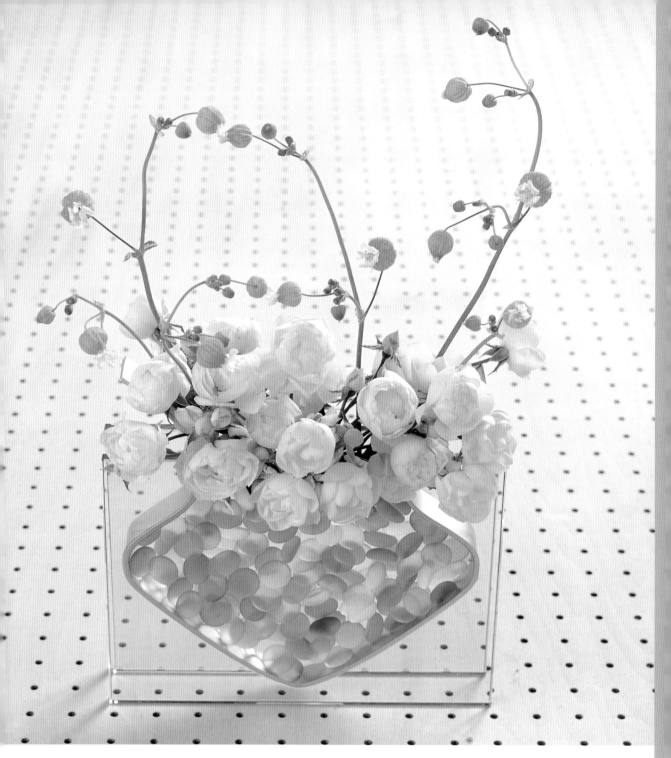

運用現代感的花器將白色玫瑰集中表現

在個性化型態的透明花器中放入水以及玻璃裝飾品，會顯得更加地清涼，更能襯托人氣玫瑰「詩普蕾葳」。使之魅力表露無遺。

花・綠色鈴鐺、詩普蕾葳

Point 01

玻璃裝飾品放入時一定要有方向性，如此才會美麗。

Point 02

將玫瑰切短，插花時不要有太明顯的高低差距，迅速地插入花器中。之後，用切得較長的綠色鈴鐺來表現出動感。插花時花朵不要露出花器的橫邊之外，如此方能表現出花器之美。

使用粉狀海綿表現出爽朗的色彩

在玻璃花器中層疊上粉狀的吸水性海綿，繪製出圖案出來，再把花插上去，即可表現出富有變化的花藝。用具有動感的植物來把空間做大幅度的區隔。

花・飛燕草、比巴南
葉・蔓生百部

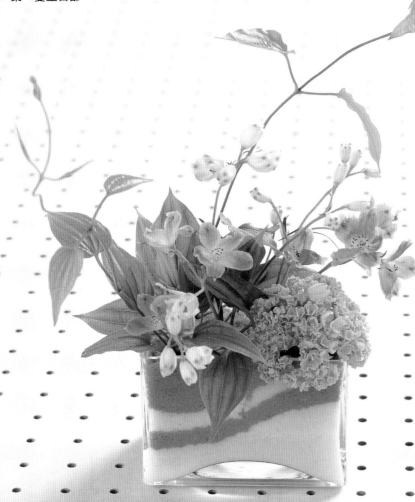

Point 01

粉末狀的吸水性海綿有十多種顏色，可以依您的創意來做色彩安排。

Point 02

決定好想要創作的圖案之後，先放少許到花器之中，邊使之吸水邊壓實，創造出色彩的漸層感。

Point 03

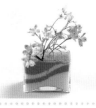

把切短的飛燕草放到中央。之後，把比巴南歸放在右邊插上去，直接把長長的蔓生百部插上去以製造出動感。

Point 01

在插單朵花的花器上貼上
迷你磁磚,創作原創花
器。

Point 02

把單朵玫瑰插上去時的模
樣。邊審度其均衡感邊決
定其長度,把不需要的葉
子給剪除。蔓生百部要長
些,插在後側。

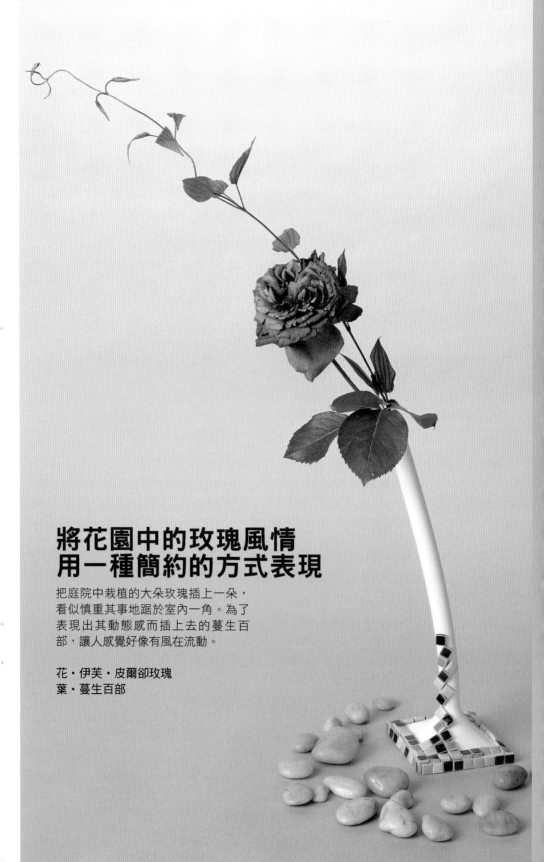

將花園中的玫瑰風情
用一種簡約的方式表現

把庭院中栽植的大朵玫瑰插上一朵,
看似慎重其事地踞於室內一角。為了
表現出其動態感而插上去的蔓生百
部,讓人感覺好像有風在流動。

花・伊芙・皮爾卻玫瑰
葉・蔓生百部

40

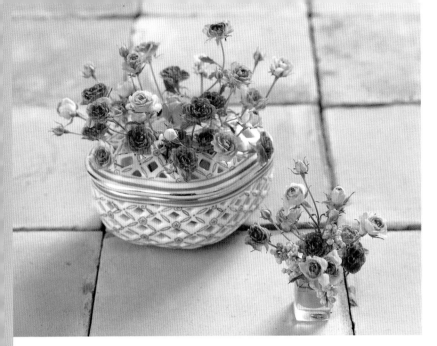

在香料盤中放上白色的吸水性海綿。蓋上蓋子，把玫瑰用高低有落差的形式插在網眼當中。
＊吸水性海綿讓它浮在水面上整個吸滿水。

在口紅容器中把吸水性海綿給填塞進去。把玫瑰用高低有落差的形式插上去，把萊拉的花穗插上以填補空隙。

用各種花器來裝飾迷你玫瑰

用具有網眼而看起來很清涼的香料盤來插花，甚至還可以插在口紅容器裡。身邊的小東西經過稍微加工之後均可以拿來當作花器使用。

 彩搭配

花・迷你玫瑰、萊拉

使用彩色海綿可以表現出如點心一般的時髦花藝

在雞尾酒杯中把削成圓圓的吸水性海綿放上去，就像點心或冰果一般。放在桌上當作裝飾十分理想，這是一種充滿玩心的花藝設計。

 彩搭配

花・比巴南
葉・比巴南
果實・義大利莓果

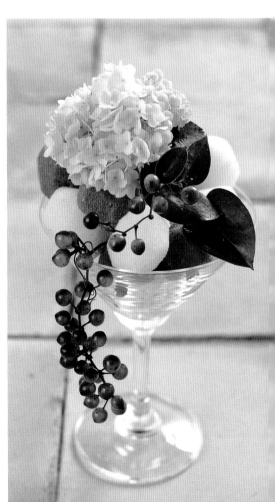

準備2種顏色的吸水性海綿，用刀片將之削成球狀。只取要用到的份量即可，如此較為節省。

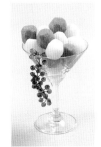

讓義大利莓果向著玻璃杯邊緣垂下，之後，邊觀察莓果的均衡感，邊把比巴南置於中央，其葉子向下擺放。

用數位相機將花變得更美麗

用取代傳統相機的數位相機來攝影，不但可以當場看到拍攝好的相片，還可以利用電腦修片等，有許多好處。將收到的花束拍成美麗的相片吧。

Lesson 1　找到恰當的攝影角度

這不只限於使用數位相機，拍攝同一束花朵，只要稍微變換角，就會有完全不同的感受。拍攝西式插花以及花束，嘗試利用背景以及各種方向的構圖方式，找出自己最滿意的角度吧！

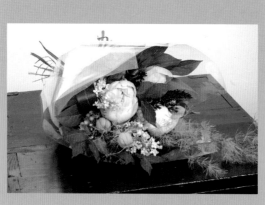

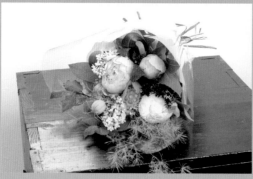

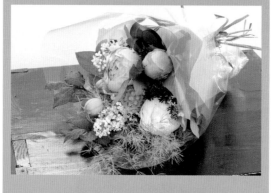

嘗試各方向的放置方式

放置的方向只要改變，光影變化也就改變，可呈現出不同的花朵面貌。再來，改變相機的角度、方向以及與主角之間的距離，實際上親自試試看何種角度，可以將花束表現得更美麗。

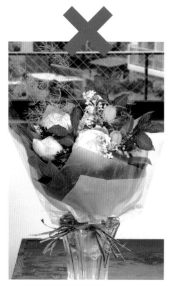

包裝精美的花束若是直立放置，會很難看到花朵

依照花束的外型，橫躺放置，花朵面對鏡頭，這是最可以看見花朵表情的拍攝方式。

數位相機的基本知識

數位相機有以下這幾個種類

1. 攜帶型數位相機
 （附有觀景窗、液晶螢幕）
2. 攜帶型數位相機
 （只附有液晶螢幕）
3. 單眼高機能隨身攜帶數位相機
 （鏡頭不可替換）
4. 單眼隨身攜帶數位相機
 （鏡頭可替換）
 ※第3、4種的相機為高機能型功能多，機種也非常多

攝影前注意事項

電池充飽電裝入相機

插入記憶卡

開啟電源

設定日期時間

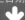

選擇攝影模式
（起初設定皆為"Auto自動"）

嘗試各種角度

將插成長圓形或是向上延伸的寬廣型的花束，由斜上方向下拍攝，最可以展現花的風情。但長高形、新月形容器的花束，由兩旁拍攝是可橫跨全花束的方法旦可清楚展現花束的排列方式。若是想要留作紀念，最好各種角度都要拍攝起來。

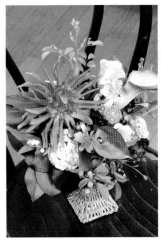

由上向下拍攝

圖例是將花藝品放在椅子上，由斜上方向卜拍攝。左圖的拍攝角度雖然非常好，但是在畫面中花朵比例太少；相反的，右圖花朵在畫面中佔有大部分空間，小花也看得非常清楚，花朵散發出來的魄力較強烈。

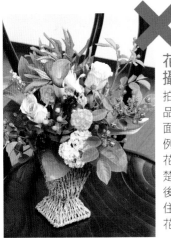

花朵不要超出拍攝畫面

拍攝前請先確認，花藝品或是花束是否置於畫面的正中央。以此圖例來看，花藝品的主角花雖然都被拍攝的很清楚，但是裝飾在主角花後方的配角，完全被遮住，也因此無法欣賞到花藝品的整體設計。

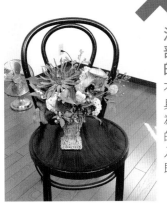

注意攝影的細微部份，將主題外的東西清空

不要將與主題無關的器具放在畫面內。此圖例為遠處拍攝，椅子後方的電風扇以及插座全都入鏡。如將鏡頭抬高，即可避免此種狀況。

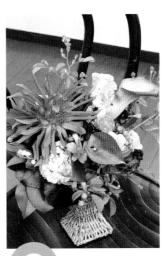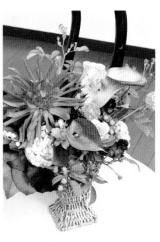

試試看更換背景

圖例將椅子上的桌布更換顏色。更換背景可以改變觀賞者的感覺，請將放置花藝的地方，換上純白或是純黑的布或桌巾試試看，會得到意想不到的效果喔！

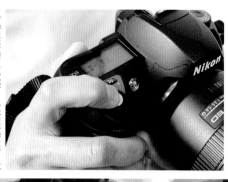

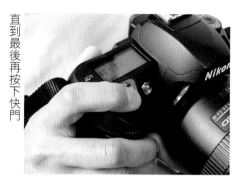

近來的數位相機，都具備自動對焦與自動調校的功能。只要將快門輕輕半按壓住，等待畫面對焦框變色或是閃燈等，再按下快門就可以照出對焦完全的照片。

直到最後再按下快門

半按壓的狀態。輕輕按著快門，直到對焦結束再按下快門。

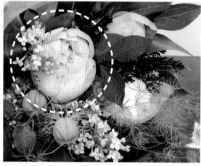

將對焦部分放在畫面中央
自動對焦的時候，將觀景窗對準想要對焦的物品，在中央的花朵上對焦，就可以拍出完美的照片了。

想要對焦中央以外的區域
首先，將想要對焦的部分置於畫面中央，且半按快門，保持此動作再將鏡頭轉到想要對焦的構圖部份，按下快門，就成功了。

手動對焦功能
若是不使用自動對焦時，請必須清楚最短的攝影距離為多少，保持在此距離以外，若是太靠近花藝品，對焦失敗會造成照片模糊。

照片模糊大部分是對焦不準造成的，而其中的最大原因，就是手震影響到對焦的準確性囉！特別是輕巧迷你容易攜帶的數位相機，在照相的瞬間，很容易就會因為手震而壞了整張照片。讓我們來看看，你拿相機的方法是不是正確的吧！

以兩手支撐相機
左手扶著相機的邊緣，右手緊緊抓住相機。單眼相機的拿法，左手支撐鏡頭的重量扶住下緣；一般數位相機，左手支撐相機的重量，放在相機的底部。單手照相很容易手震，記得兩手緊緊抓住相機。

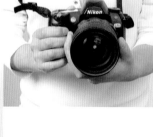

使用握住相機的感覺按下快門
絕對不要用力的向下按下快門，而是要輕輕的抓住相機，穩定的按下快門。

夾緊腋下
兩邊手肘靠近身體，夾緊腋下來支撐相機。使用單眼相機時絕對不要忘記這個姿勢。

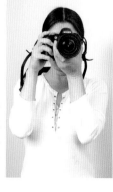

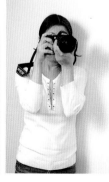

倚靠牆壁或是桌子來杜絕手震
若是照相地點附近有牆壁、柱子、桌子等物，可以利用倚靠它們來穩定自己的手。另外，在暗處照相或是快門轉為慢速的時候，要特別注意手的穩定度，若是能夠利用腳架任何可以固定相機的東西輔助，是最好的辦法。

44

Lesson 4　近距離向下攝影

使用數位相機進行近距離攝影是很簡單的事情，而且還可以達到很多種的效果。將攝影模式切換成『Micro mode』，由於離被攝主角距離很近，閃光燈會自動轉換成，強制禁止閃光的模式。

注意手震以及被攝影物體模糊

近距離攝影時，只要有些許的手震，就會看的十分清楚，請盡量使用三腳架來穩定；另外，若是花朵被風吹動、震動到時，也會造成畫面模糊的情況。

手震而造成畫面模糊的例子。

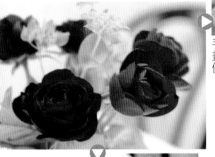

在窗邊攝影，小花因風吹而造成畫面模糊。

將背景模糊化，突顯主角

左圖為全體對焦，畫面清楚的例子。右圖是離主角距離近，模糊背景的例子，此方法可以突顯主角，造成主角突出的感覺。

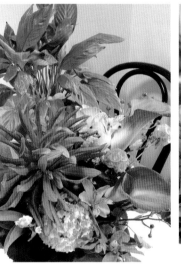
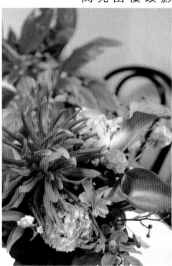

Lesson 5　光影變化

數位相機有「白平衡」的一個功能。此功能是將畫面的白色部份，受到其他顏色影響的地方顏色補正。例如，使用螢光燈時，可以將綠色的地方顏色補正。平時只要將相機設定到「自動白平衡」的選項即可，再配合光源的不同，選定對應的白平衡選項，就沒錯了！

室內燈

畫面會偏紅色調。請設定「燈泡模式」，畫面會加上藍色補正。

螢光燈

畫面會偏綠色調。請設定「螢光模式」，畫面上會將綠色刪減。

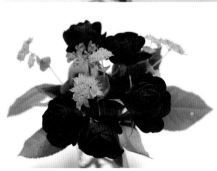

自然光

一般光源，一般色調。只要設定在「太陽模式」即可。

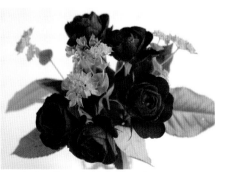

Lesson 6　強制閃光(使用閃光燈聚光)

沒有使用閃光燈攝影

由於光源不足，又沒有使用閃光燈的情況下，整個畫面會較昏暗。

閃光燈的光源強勁，可以將物品細微的地方以及質感表現的很清楚。使用在周圍環境陰暗、或是背光的時候。使用強制閃光攝影時，白平衡功能請搭配「強制閃光模式」來攝影。

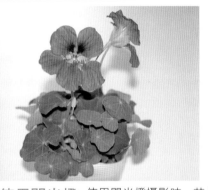

使閃光變柔和的小技巧

為了要讓閃光燈的光源較柔和，可以在閃光燈燈泡前覆蓋一張白紙攝影，影像可以變得柔和，顏色也更美麗。

使用閃光燈攝影　使用閃光燈攝影時，花朵的顏色變得很清楚，由於光源強烈，影子也相對清楚的映照出來。

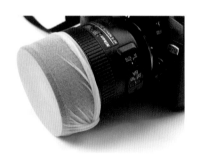

Lesson 7　柔焦攝影

使用絲襪來製造柔焦效果

剪下一小片絲襪，套在鏡頭前攝影。根據絲襪的不同顏色，可以更改畫面給觀賞者的感覺，你也可以調整絲襪的厚度來控制透明度，這也是另類製造若隱若現感覺的方法喔。

柔焦攝影，是可以將畫面改造成，覆蓋上一層薄薄的霧，呈現柔軟優美的感覺。市售機種有內含柔焦功能的相機，但若是裝上柔焦鏡頭，也可以達到相同的功效。

使用絲襪攝影的影像

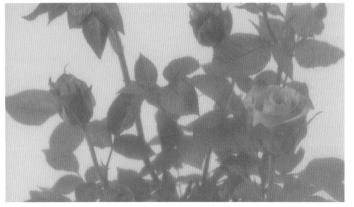

柔焦鏡頭

使用單眼數位相機，只要裝上柔焦鏡頭，就可以達到柔焦效果；市售有各種柔焦鏡頭，但是一般數位相機，比較難找到可以裝上柔焦鏡頭的機種。

 Lesson 8 自然光攝影

自然光攝影是指在自然的光線下攝影，即使在陰天也可以有輕柔的感覺。相反的，在晴天時，因為陽光強光影變化較大，而造成對比度高反而會有沉重的感覺。想要拍攝庭院花朵時，一定要特別注意光影變化後再拍照喔！

陰天

陰暗的天氣，容易造成對比度低，畫面沉重的感覺。只要將白平衡功能設定為「陰天模式」，畫面會自動補強紅色調；假設你想要拍出陰天的感覺，只要改為「太陽模式」就可以成功了。

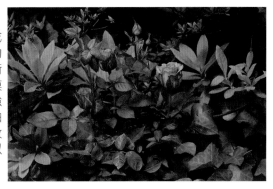

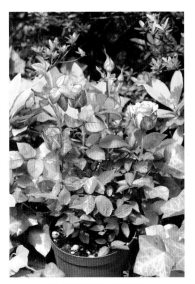

剛剛好的陽光

晴天時，陽光微微灑在盆栽上的畫面。

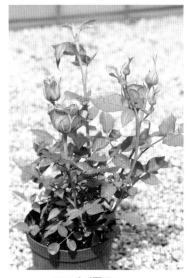

面光攝影

面光是指，陽光強烈照射在拍攝主角上。這時會造成主角太過明亮，與影子形成強烈的對比，只要注意拍攝的角度，避免重疊就可以了。

背光拍攝

所謂的背光，是當光線由拍攝主角的後方射出的狀態。主角周圍被強光所影響，造成本身反差大在畫面形成黑影。這時只要設定在「背光模式」，並且使用強制閃光，就可以在大太陽下拍出美麗的照片了。

大晴天

陽光太過強烈，造成對比太高。

使用反光板

想要使光影變化較柔和、拍攝主角變的明亮的小技巧，就是使用白色的反光板，來增加光的反射。通常可以使用白紙或是影印紙來代替，讀者可以試試看移動反光板的角度，變出不同的效果。

夏季之花

鐵線蓮

在這個單元中要介紹的是鐵線蓮。

這種花原產於中國南部，又名「番蓮」。

因為它的品種眾多，花型、大小、色彩都非常豐富，最近開始有名了起來。

我們將以下出色的鐵線蓮整理介紹給大家。

綠色與層層相疊的白
色共同演出華麗表演

愛丁堡公爵夫人花

帶有綠色的白色花朵如同愛丁堡公爵夫人一樣，花瓣多，有八層之多，非常適合華麗的擺飾。綻放於乍暖還寒的春季時，花瓣帶有綠色，夏天則呈現白色的狀態。

雖然一樣是八層花瓣的「琉璃鐵線蓮」，但卻呈現完全不同的風情。此花屬鐵線蓮的風車系列，一開始帶有紫丁香的顏色，之後漸漸轉為淡藍色。不管是裝飾在西式或是日式插花，都能夠充分表現鐵線蓮的魅力。

華麗、且帶有活力的東洋風格

琉璃鐵線蓮

如同風車般的大型花瓣，可以在花藝品中充分表現。

花莖細且硬，取下時請勿用力過度造成花朵損傷。

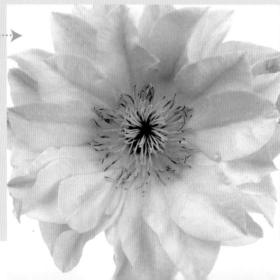

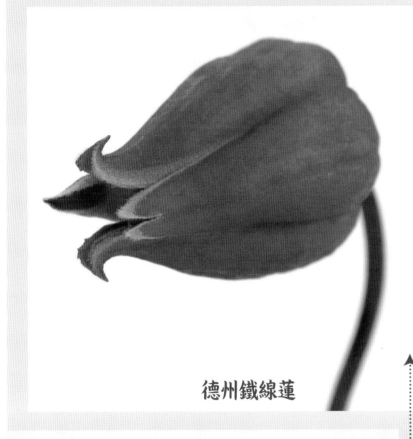

德州鐵線蓮

「德州鐵線蓮」向下垂掛的包型花朵相當可愛。圓形的花苞，開花時，會先從前端分成四份裂開，像小型鬱金香般，花莖形成圓弧狀。造型奇特吸引人目光，能襯托其他花朵又不會失去自己的風格。由於色澤鮮艷，葉片形狀奇特，非常適合裝飾在花藝品中。

如同向下俯瞰般綻放，壺形且楚楚可憐，讓人有纖細的印象

紫色中帶藍色的花朵，可以為可愛的印象加分。

夏季之花

花的內側為白色，
與外側顏色形成對
比為其特徵。

阿迪索尼

頂級的花卉裝飾，如
同鈴鐺般綻放，散發
魅力。

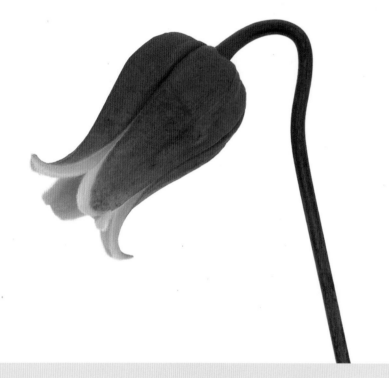

花朵開在纖長的花莖
前端，像蝴蝶翅膀一
樣的葉子，處處充滿
著可愛的感覺。

花朵前端微微捲曲，像鈴鐺一
樣的花朵「阿迪索尼」。花朵
內側為白色，與外側形成對比
相當美麗。像張開的蝴蝶翅
膀，帶來輕巧的感覺，即使一
枝獨秀地插在小型花器中，也
是相當美麗且有趣的。花色有
藍紫色以及紫紅色。

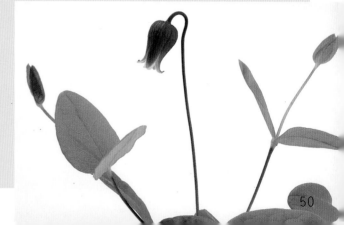

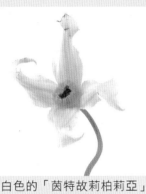

白色的「茵特故莉柏莉亞」帶有清香是特徵之一。

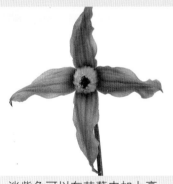

淡紫色可以在花藝中加上高雅的印象，非常適合日式花藝。

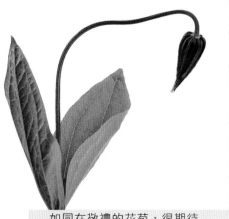

如同在敬禮的花苞，很期待花朵綻放的樣子呢！

花莖有些微傾斜，使花朵橫向生長，也因此可以清楚看到花朵的面貌。

花瓣邊帶纖細摺紋，與柔和的色彩搭配，夏日中極受矚目。

「茵特故莉柏莉亞」的魅力在於，四片花瓣帶有皺摺而讓人有纖細的感覺；花瓣上的皺摺，如同有濃淡變化的條紋；加入花藝作品中，可以帶來清爽的感覺，若是可以欣賞花朵從無到有的開花過程，更可以增加趣味。

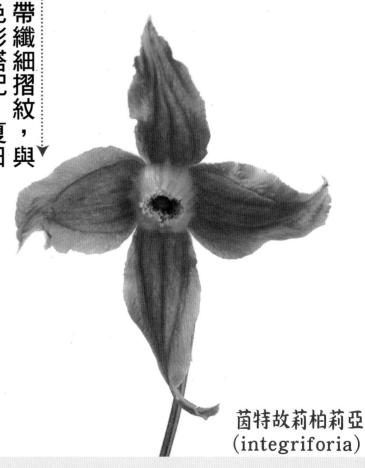

茵特故莉柏莉亞
(integriforia)

有著大膽深淺紅色變
化的玫瑰花束，環形
聚集的大型作品。

ROSE

花型香精蠟燭

「香氛蠟燭」的德岡先生說：玫瑰、歐鈴蘭、大波斯菊等，
各式各樣的花朵，在這邊其實都只是蠟燭。
小至花朵蠟燭，大至仿花藝品的蠟燭，
均有不受拘束的自在創作。

奶油色的玫瑰花，裝
飾成如同蛋糕般的花
藝品。

ROSE

粉色玫瑰插在花瓶
中，當然這底座也是
用蠟燭做成的。

ROSE

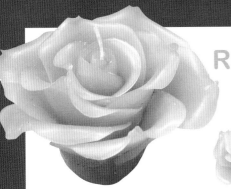

ROSE

Carnation

花瓣邊緣呈波浪，且有細細鋸齒狀，一眼就看出是康乃馨。

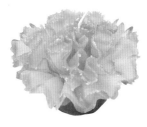

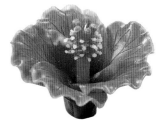

熱情的大紅色木槿

Hibiscus

小型的單朵玫瑰。這是「香氛蠟燭」裡最基本的款式；右圖為較大的單朵玫瑰，花瓣數目較多，花莖也較粗。顏色則是很適合蠟燭的藍色。

手工做出一朵朵如同藝術品般的花朵

「想要做出沒人做過的事情。」德岡夫婦從不斷嘗試中，做出有原創手法的「獨特的手工香氛蠟燭」。仔細的做出一片片的花瓣，再將它們小心的分別黏接。以製造藝術品的手法製造蠟燭，雖然難度較高，卻可以做出各式各樣不同風情的花朵。

「常常閱讀植物圖鑑以及畫冊，根據花的特徵來創作花朵手工蠟燭。小型玫瑰大約要花三十到四十分鐘，大型玫瑰大約要花到一個月的時間。」德岡先生很認真的說道。

很適合當作禮物

由於蠟燭裡需要添加香精，因此在工作場所裡充滿著香氣，不但有玫瑰花香，還有許多其他花朵的香味。一朵漂浮的花朵香精蠟燭，讓沐浴時間充滿樂趣。

不過，這充滿美感的作品拿來燒掉實在是太可惜了，大多數的人都只拿來當裝飾品。從花束、花瓶，到大型花藝作品，根據大小不同，花朵的數量也不同，越大型的蠟燭，越顯的華麗。如果送給你，喜歡嗎？

將液態蠟注入容器中，等待一至二分鐘凝固，在未完全凝固以前，底部稍微加熱，拿起薄蠟片，這就是花瓣了。

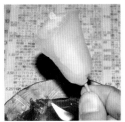

使用火焰加熱花瓣底部，組合起來。

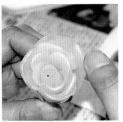

趁著蠟還未完全變硬，將一片片花瓣折出凹痕。

Tulip

包裝精美的鬱金香盆栽，全部都是用蠟燭做成的喔！

Lily of the valley

歐鈴蘭向下垂吊，圓形的花朵非常的可愛。

Cosmos

波斯菊的盆栽，將長度縮短的迷你型。

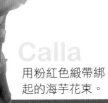

Calla

用粉紅色緞帶綁起的海芋花束。

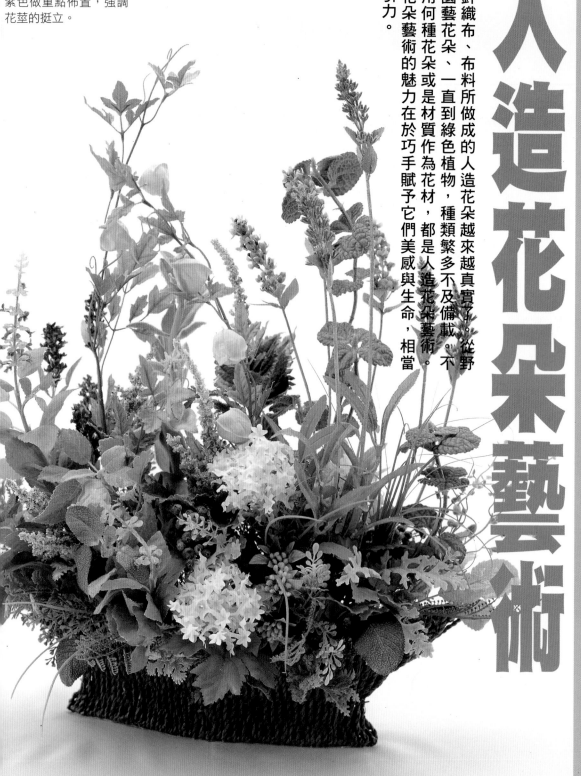

讓人造花發出耀眼的光芒

人造花朵藝術

使用針織布、布料所做成的人造花朵越來越真實了。從野花、園藝花朵、一直到綠色植物，種類繁多不及備載。不管是用何種花朵或是材質作為花材，都是人造花朵藝術。人造花朵藝術的魅力在於巧手賦予它們美感與生命，相當有吸引力。

薰衣草以及一些野花等多種花材蓬勃地穿插在小籃子中。呈現一種自然風的插花方式。以綠色為主要基調，白色與紫色做重點佈置，強調花莖的挺立。

花藝設計

二階堂智子

「On The Moon」負責人。插花、人造花藝的專業設計。不論是店面或是活動會場的花藝設計,全都難不倒她。專長是色彩&TPO配合設計,特別是人造花藝。由於提出清新又有創意的提案,日本橋高島屋一年兩次的拍賣都大受好評。(註:TPO為Time、Place、Object)

享受清爽的夏日風情 自然的綠色花朵藝術

Process

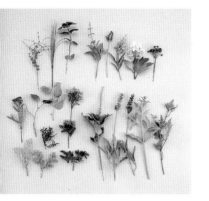

花材:
(右上開始) 藍莓、莢迷葉、落新婦(astilbe)、薰衣草、甜羅勒葉、薄荷、熊草、嬰兒草、風車葛、羊耳草、薰衣草、薄荷葉、茶葉、銀色瓜葉菊、薺草、羊齒草、鼠尾草。

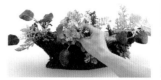

1 將海綿固定在藤籃裡,並且用木工用黏著劑接合,再用重物壓住固定,直到黏著劑風乾。

2 由較短的綠色莖開始插入海綿。
※將花材插入以前,沾少許木工用黏著劑於花莖底端,才能固定住。

3 短綠色莖插入海綿底後,再插入較長花莖的花材,來決定花藝品的高度。

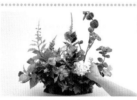

4 在中央低處,插入兩束白色的莢迷葉,來強調重心。

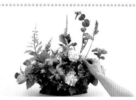

5 花藝品的兩側各插入薰衣草,來強調重點。

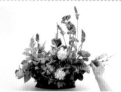

6 安排完畢後,細看整體的平衡,邊調節各花材的排列位置,來完成有整體感的花藝品。

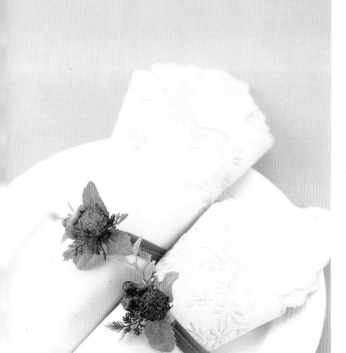

藍莓與葉片組合的餐巾束帶

結實豐滿的藍莓果實與覆盆子,加上小巧捲曲的葉片,組合成的可愛風餐巾束帶。放在桌上不但可以感受到夏日風情,但充滿著甜美的感覺。

花材:
(右上開始) 覆盆子、藍莓、羊齒草、甜墨角蘭草、密斯坎薩

Point

將密斯坎薩捲成輪狀,上留兩小孔。將覆盆子與藍莓由中心綁起,與密斯坎薩草綁在一起,打一個結就完成了。

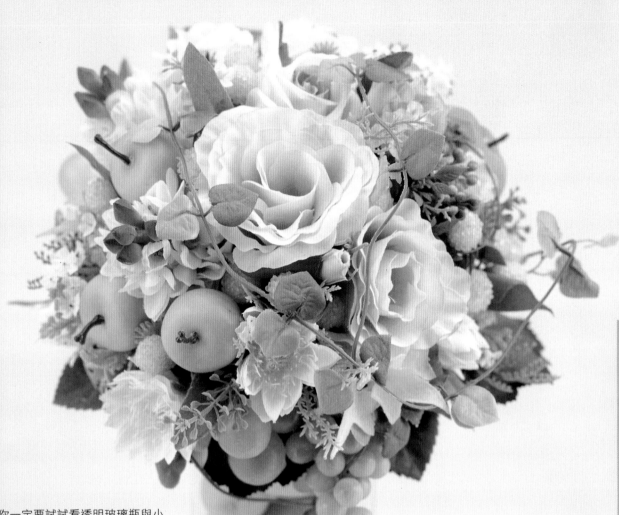

你一定要試試看透明玻璃瓶與小球的組合,挑選喜愛的色彩鮮豔蠟製水果放入玻璃花瓶中,上面插著圓形的小花束。假設可以不要用水,使用人造花來裝飾,那是最好不過的了。

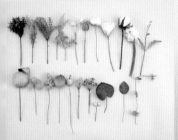

花材:
(右上開始) 勿忘草、風信子、玫瑰、土耳其桔梗、害羞新娘草 (blushing bride)、莢迷葉、長春藤、菊花、薺草、心型葛、玫瑰葉、藍莓、覆盆莓、青蘋果、杏仁、麝香葡萄、青蘋果

富含維他命的水果組合而成的花束,展現鮮明又有活力的印象

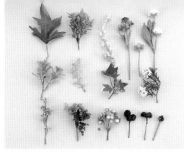

花材：
（右上開始）八瓣花朵(三色)、落新婦(astilbe)、凱利阿麗芙、莨菪、庭薺(alyssum)、長春藤、艾草、銀色瓜葉菊、藍莓、覆盆莓、茶葉。

Process

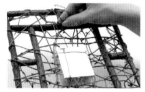

1
將插花用海綿（長方形），用鐵絲固定在木製框架上，別讓鐵絲插入海綿的狀態下，交錯纏在海綿上，交錯部份最好用白紙包起，再用鐵絲做成壁掛鉤。

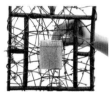

2
海綿表面。

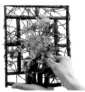

3
先將短枝的綠色植物插入海綿，沿著對角線延伸到底線擴張。
※將花材插入以前，先用木工用黏著劑在花莖底端沾上少許，才能固定住。

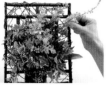

4
插花材時，盡量把海綿遮蓋住，只要是較長的花材，全部裝飾在海綿的對角線處。

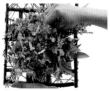

5
有花朵的花材，盡量插在對角線上，以製造立體的感覺。

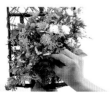

6
查看整體的平衡性，空洞的地方以綠色植物補足，就可以完成了。

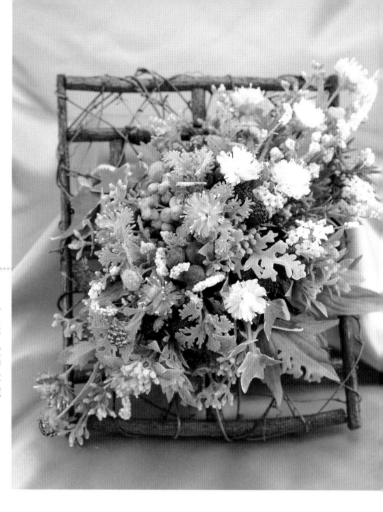

使用鮮明的小花以及綠葉，來當作平時使用的壁飾

人造花藝品不用擔心澆水的問題，最適合用來當做壁飾。在花店、雜貨店、手藝店皆可以買到各型各狀的框架。圖中的木頭製框架上斜斜插滿小花以及綠色植物，一轉眼就變成了一個完美的花藝裝飾品。

Point

1
放入花束中的水果，必須先以較硬的鐵絲插入，插入前，記得先用木工用黏著劑沾黏鐵絲前端。

2
圓形的花束集中好後，插入準備好的水果瓶中。

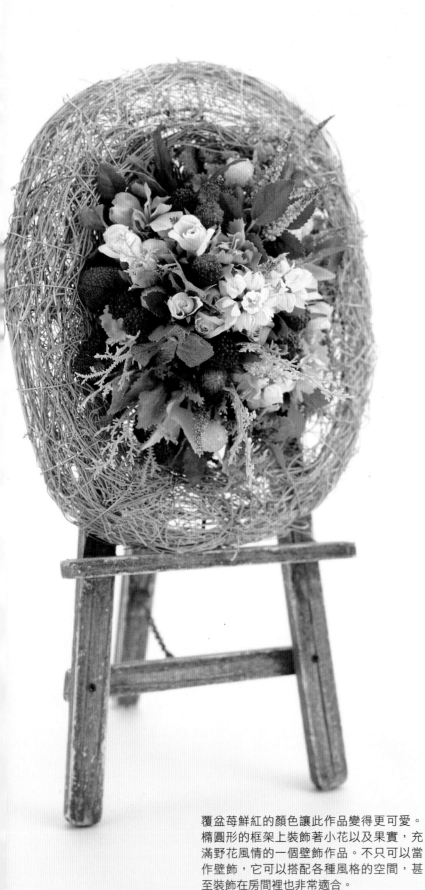

將實體用品裝飾的更可愛
圓形的壁飾

花材：
（右上開始）覆盆莓、小型玫瑰、婆婆納草、蒜苗花、瞿麥、普羅紐摩斯花、薄荷、野葡萄、艾草、玫瑰葉。

Point

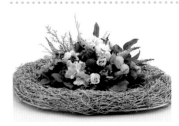

覆盆莓鮮紅的顏色讓此作品變得更可愛。橢圓形的框架上裝飾著小花以及果實，充滿野花風情的一個壁飾作品。不只可以當作壁飾，它可以搭配各種風格的空間，甚至裝飾在房間裡也非常適合。

海綿固定的方法與P57頁同。此花藝品平躺之後，中央的花朵必須為最高，呈現花束狀態，才是最適合的。

58

Point

將海綿用鐵絲固定在心形的兩個對角線上，上面的海綿使用大塊的，下面使用小塊的。利用長春藤等藤類植物，創造出類似垂掛下來的感覺，是最自然的。

清爽的心形裝飾腳架

花材：
（右上開始）薰衣草、風信子、藍天星、小型玫瑰、羊齒草、薄荷葉、野葡萄、長春藤、心形葛

Q 保存人造花藝品有什麼應該注意的地方嗎？

可以維持長時間觀賞的人造花藝品，在不需要的時候，必須要好好的保存，以免變質，以下有幾點要注意的事項：

● 避免陽光直射
由於這些花材是使用人工製成的，若是陽光直射，很容易造成褪色的狀況，必須放置在陰涼的地方。

● 絕對不能用水清潔
假設使用水洗，某些使用接著劑的部份會變質，模型可能會崩壞。

● 如何清除灰塵
若是很在意花藝品上沾有灰塵，使用小刷子輕輕刷掉即可。

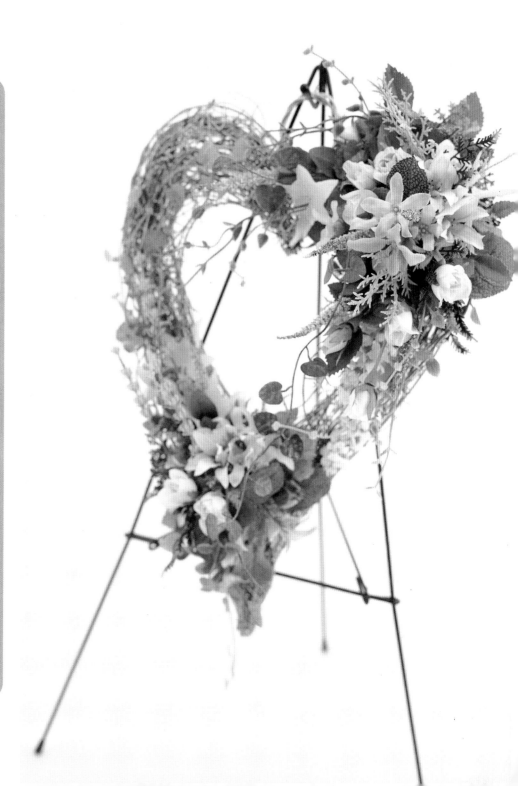

花朵的小知識

將花材固定的小技巧

花藝設計

伊達敬子

畢業於英國Constance Spry Flower School
TEKUNO-HORITI專門學校講師
由於對花藝極有興趣，以及生俱來的色彩感，
目前活躍在雜誌界。
著有「沈醉在季節的花朵藝術」等。

無法使用花朵來表達最適當的印象
雖然收到了花的禮物，卻沒有適合的花瓶來放。
只要是有拿過花朵的人，一定有過上述的經驗，
因此，現在就要跟大家分享插花的基本小技巧。
大家一起來當插花達人吧！

只要能夠理解固定花材的原理，創作出美麗的花藝品對於你一點都不困難喔！

「固定花材」要如何做到比較好呢？

當有大量的花材，或是花瓶太大時，可以插花嗎？當要把少量的花，放在過大的花瓶，如何展現美感？這個時候就可以利用固定花材的小技巧。為了要讓花朵展現更多美麗的一面，人們從古代就下了很多的工夫研究；十九世紀末到二十世紀半的英國，在水盆裡裝了有吸水性的海綿體。現在的人又是用手邊的工具來固定花材。

如何固定花材呢？一般都是使用海綿、劍山等市售的器具。另外，也有用花莖或是樹枝來做支撐，利用手邊的工具來固定花材。

如何使用花莖與樹枝來固定花材？

使用花莖與樹枝來固定花材的方法有許多種，例如用粗樹枝固定、分枝固定、樹枝花莖十字或是一字固定等方法。使用樹枝與花莖的固定方法，隱密性高，適合用在透明花瓶的花藝，能夠顯得自然又便利。

還有其他固定花材的方法嗎？

透明膠帶、玻璃珠、玻璃砂等日常用品，都是固定花材常用的物品。使用透明膠帶在花器的邊緣，貼成格子狀來切割空隙支撐花材。玻璃珠與玻璃砂都是鋪滿在花器的底部，用來支撐花莖透明的珠子與沙子放置在水光，因為水中反射而閃發亮，夏天看來非常清爽舒服。

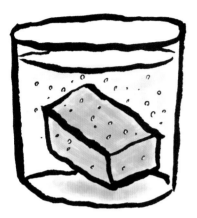

必須將吸水海綿充分
浸水之後再使用。

使用什麼材質的樹枝與花莖來固定花材比較好呢？

適合的材質為有彈性、不易斷裂，或是中空的花莖。儘量用堅固、較粗的花莖，較重的花材，必須使用硬枝來支撐才有辦法達到固定花材的目的。

使用市售的固定花器具有無需要注意的事項？

使用吸水海綿時，花莖的切口必須要與海綿接合才可，假設切口與海綿並無接合，會造成水份無法傳送至花材，花材很快就會乾枯。使用吸水海綿前，必須浸在水裡二十分鐘左右，等到海綿充分吸水後才使用。將花莖插入海綿時，必須要注意不

注意施力大小。成花莖與針的損傷，請特別中，若是用力過度，容易造將花莖刺入針內來固定，而是把花莖稍微固定在針縫重點是使用小型劍山，不要本的道具，也是對於支撐花莖樹枝等，也是非常方便劍山雖然不是固定花材最基定。

要折毀花莖，大約插入深二公分即可。也可以使用一般商店所販賣的雞網。放在圓形的花器內，將花插入網間空隙，若是孔太小，花莖會較難插入，請選擇孔目較大的雞網，並且小心將花莖插入固定。

Column How to cut spray frowers

✂ 如何分切花材

將花材分解，前端開滿花朵的地方被稱為「展示花」。雖然用自然不修剪的方式插花是最好的，但是若可以依照自己想要的方式，來修剪設計插花樣式，那不也很有樂趣？如何分切花材較好呢？

第一點，先將展示花與花材本體分切開來。

第二點，在分枝處與主枝(中心最粗的花莖)交接處剪開。

分切的順序由花朵最多、花開得最燦爛處開始切開，再來才是分切主枝幹，大部分中心花莖為主要枝幹，只要從中央由上往下分切就沒有問題了。剪刀的刀口順著分枝的方向剪下，切口就會極為明顯了。

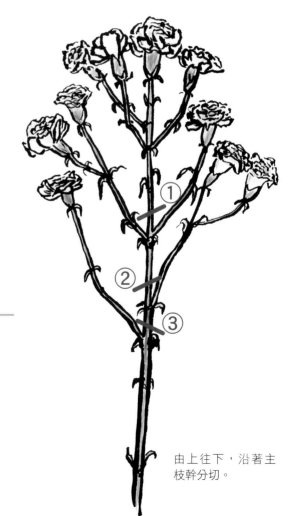

① ② ③

由上往下，沿著主
枝幹分切。

將花材固定的小技巧

02 使用粗花莖與樹枝來支撐

利用粗枝與填充花材

此種方法其實是跟使用粗花莖樹枝來支撐為同樣的。先將霞草等填充花材（花枝呈現放射狀伸展的花材）插入，然後在填充花材交錯的空隙間，插入花材，將空隙填滿後，花材自然而然會固定住。

Point

粗莖的交叉點為支撐重點，以交叉點為中心插入花

樹枝粗莖的交叉點為最穩固的地方，若是想要將粗莖垂直插入的話，必須將四周的填充花材，交叉插入創造成如同網狀般的支撐網，再將粗莖花材垂直插入較穩固。

01 使用粗花莖與樹枝來支撐

利用交錯來支撐細枝

將花材中枝莖最粗的切口後，往花器內側邊緣插入，再將第二粗的枝莖交錯插入形成打叉狀。接著再將較細的枝莖靠著叉型交叉點支撐，繼續插花材。一開始花材較少時難免會搖動難以固定，等到多一些花材後就會變的很穩固了。

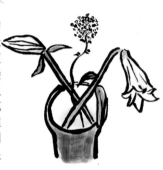

Point

將花材切口斜放靠著花器邊緣會較容易固定

起初開始安排花材時，會因為數量少而很難固定，只要將花莖斜切面切開，沿著花器邊緣卡住，會比較容易固定。

04 十字型支撐法

兩根花莖分割花器口，花材分四部份插入

兩根花莖成十字狀，將花器口分為四等分，花材分別插入。支撐用花莖的交叉點為最穩固的地方，即使只使用一枝花材也不會倒塌。可以將交叉點改至希望的地方來支撐花材，另外，由於切割口的大小可以隨意更改，即使花材很少，也可以完成想要的花藝品喔！

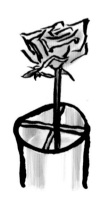

Point

根據花材的量來決定切割部分的大小

若是要將少量的花材插入大型花瓶，可以利用十字分割法，將花器瓶口部份切割為小區域，再插入花材。根據花材的量決定切割區域的大小，如此才能將花藝品設計得美麗大方。

03 一字型支撐法

一根花莖分割花器口，支撐花材

將一根花莖放在花器的邊緣內側卡住，如果花莖太短就無法卡住。另外，於花莖乾燥之後有可能會縮短，因此決定花莖長度時，必須要比花器直徑大一些，卡住後呈現一點弧度較好。再者，支撐用花莖切口必須垂直切開，以便與花器內側表面密合，花材就依照花莖分割的兩部分插入。

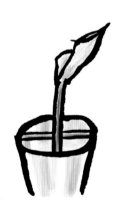

Point

較重的花材使用較硬的枝來作為支撐用花莖

插較重的花材時，必須使用較硬的枝來作為支撐用花莖較為穩固。由於硬枝較難彎曲，請將切口微微斜切，且兩側切口成平行狀，這樣會比較容易抵住花器邊緣。

technique 使用雞網

利用雞網的孔目來固定花材

使用非透明的花器，放入比花器口大兩倍的雞網，放置在容器底層，再將雞網延伸至花器口邊緣，使用透明膠帶固定，往孔目內插入花材就可以達到固定的效果了。

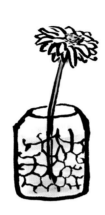

Point
小心插入，不要誤傷到花莖

插花時要小心，不要折損到花莖。若是雞網孔太小，會較難插入，選擇孔目較大的雞網，小心插入固定。

technique 利用吸水海綿

將花莖切口與海綿密合

將海綿浸在水裡約二十分鐘，使之充分吸水，在把花莖的切口與海綿密合的插入，才能確保水分的供給。大約插入兩公分，並且小心別把花莖弄斷。使用吸水海綿不但可以在砂礫中保水，即使在沒有辦法裝水的容器中，也可以插花喔！

Point
將切口斜切

花莖的切口斜切後，可以與海綿更加密合、固定。

technique 使用玻璃珠與玻璃砂

使用透明玻璃的花器，營造出清涼的感覺

將玻璃珠或玻璃砂放入玻璃製的透明花器中，再插入花材。玻璃會隨著花材的顏色不同而變化，也可以使用日式風格的花材與小石子配合。另外，在海邊撿來的白色沙子也可以創造清涼的感覺。這些固定材料，都可以讓花材更顯現夏日風情。

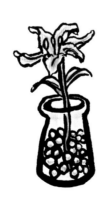

Point
若是無玻璃珠與玻璃砂，用冰塊替代也是很好的方法。

也可以用冰塊來取代玻璃珠。把冰塊放入小瓶口的矮容器中，將花材插入，即可營造沁人心脾的感覺。缺點是：冰塊易溶化，無法長久維持，需經常更替新品。

technique 使用透明膠帶

在花器口上，膠帶交錯貼成格子狀

將膠帶以格子狀，分割花器口，花材便可以依靠膠帶的交叉點插入。由於可以將花器口切割為若干空間，所以既可以將花材集中在中央，也可以分散在四周。

Point
少少的花材也可以安排插在大花瓶裡

使用膠帶分割花器口的方法，由於可以自由分割空間，即使是花材很少，花瓶很大的狀況，也可以創作出有平衡美感的花藝品喔！

Basic Technique
基本的花卉組合小技巧

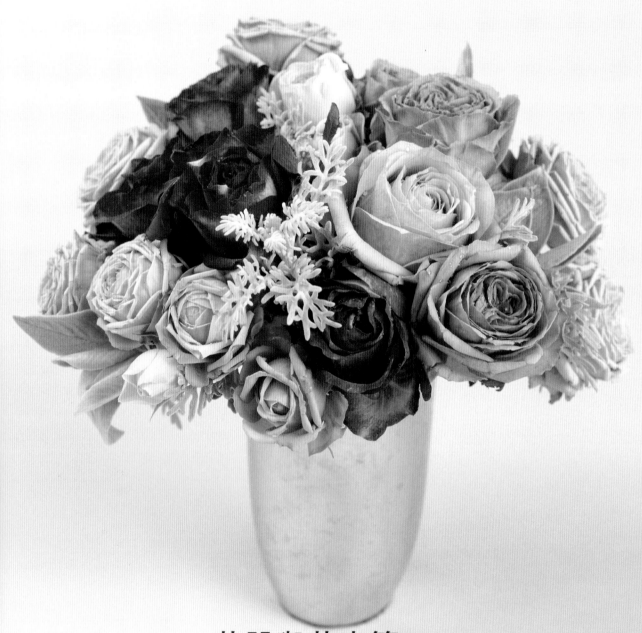

花器與花卉篇

即使是使用同樣的花卉來插花，也會因為花器的不同而
改變整體印象。這篇就是要來介紹，在不同風格的住宅
需要用何種花器，才能展現完美的插花效果。大家一起
來活用餐具、雜貨來當作花器吧！

Flowers & materials

花・伊甸羅馬玫瑰、奧林匹亞玫瑰、托斯卡尼尼玫瑰、藍色千葉草 (millefeuille)
葉・銀色瓜葉菊葉、羊耳草
其他・吸水海綿

Vase 01

Process

1

將一枝玫瑰作為中心，垂直放置，第二支交錯放置如同花束狀。

2

再將一枝玫瑰與銀色瓜葉菊如同第一步驟般交錯放置。

寬口花器的插花法

由底部向上寬廣延伸，使用最具人氣的花器。
此為傳統插花法，能使觀賞者感到安定。

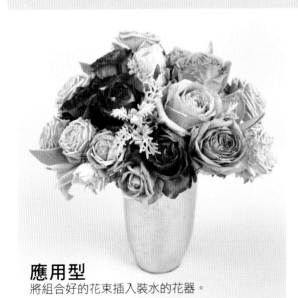

應用型
將組合好的花束插入裝水的花器。

花藝設計
佐藤由香里

自學十年，取得NFD資格後留學德國。跟隨著名設計師Gregor Le Rsch學習取得花藝師認證。目前任職於社團法人日本花藝設計認定學校「Alte-Rosen」。擔任東京王子大飯店的花藝設計師等要職，活躍於花藝界中。

基本型(P64)

將吸水海綿*依照花器大小切割，放置在花器的下部三分之一處。先決定中央花卉玫瑰的高度，中心點為最高，沿著瓶口降低是最自然的插花法。最後再將玫瑰的空隙插滿香草葉。整體花型以中央最高點為支撐，向下延伸看起來較為自然。
*使用吸水海綿前，必須先使之吸飽水分後再使用。

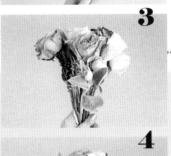
3

以同一個角度與方向，將玫瑰層層疊起。

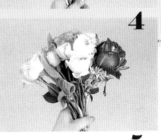
4

將花束旋轉，一枝一枝把玫瑰排列上去。旋轉時，手部小心勿碰到後面花束打結的部份。

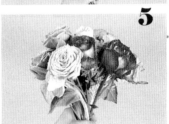
5

將花束拿到遠處觀看，是否呈圓形花束。

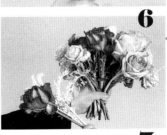
6

在適當處加上葉片，記得要與玫瑰一起斜斜地重疊放入。

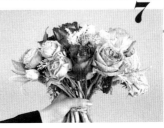
7

手持位置上打結後就完成了。將組合好的花束整理為膨鬆狀，插入裝水的花器後即可。

窄口花器的插花法

白色的細長底座花器，由於使用少量的花材，最好利用彎曲花莖的花材與直線花莖的花材組合使用。

Flowers & materials

花・巧克力波斯菊
葉・紐西蘭葉

Vase 02

Process

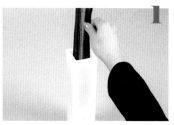

將水注滿花器，把紐西蘭葉直直插入花器中。

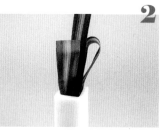

彎曲其中兩片紐西蘭葉，葉梢分別插入花器中用膠帶固定，之後將花插入葉片空隙中，就不需要劍山之類的東西來固定花卉了。

將三枝巧克力波斯菊，依照整體美感插入，最長花莖的花卉插在中央後方，第二長的花莖插至隔壁低一點的位置，最短花莖直接插在面前。

四枝同樣長度的海芋，直接插入花器的斜角最深處。

俯瞰時將劍山放在斜角最深處，以固定花卉。

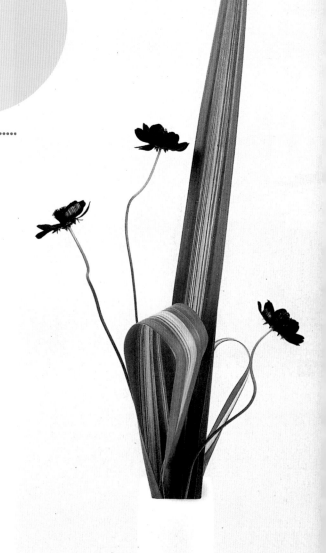

單枝花卉的花器插花法

小小的花器大約只能容納1~3枝花莖。使用較短的花莖，以及同種類的葉或花蕾裝飾，避免花樣太雜，分散觀賞者的注意力。

Flowers & materials

花‧安塔露西亞玫瑰(Andalucia)

Process

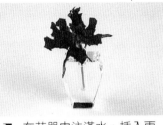

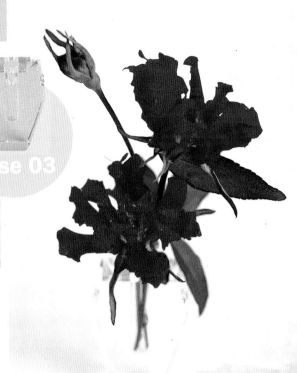

Vase 03

1 在花器中注滿水，插入兩枝修短花莖後的玫瑰。

2 注意整體平衡，加入葉片以及花蕾。調整角度以及高度後放在明顯的場所擺飾。

高花器的插花法

玻璃製的長方形高花器，由於透明可見，花器內的空間設計也相當重要感。

Flowers & materials

花‧海芋、奧林匹亞玫瑰、卡特玫瑰
葉‧芭蕉葉
其他‧樹脂纖維劍山

Vase 04

Process

1 將樹脂纖維劍山放置在花器底部，稍微露出水面，將芭蕉葉沿著花器內緣放入。

2 把玫瑰花莖剪短，放置在樹脂纖維劍山上，讓玫瑰隱約顯露在芭蕉葉之外。

盤子的插花法

利用圓形的玻璃盤，注入少許水，讓人感受到清涼。

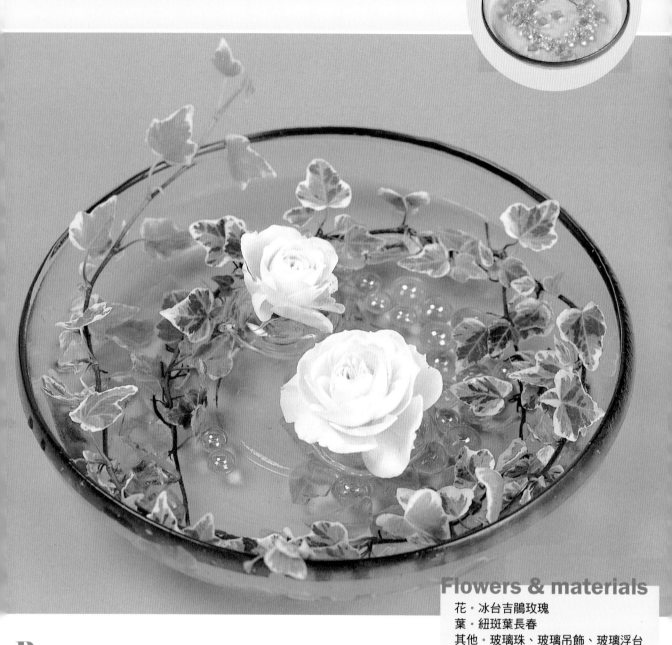

Flowers & materials

花・冰台吉鵑玫瑰
葉・紐斑葉長春
其他・玻璃珠、玻璃吊飾、玻璃浮台

Process

1

在花器底部裝入玻璃珠以及玻璃吊飾，注入清水，沿著花器邊緣放入斑葉長春藤環繞花器，稍微移動使兩端突出。為了要展現清涼的感覺，盡量將清水遮蓋住。

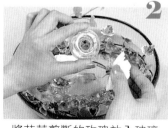

2

將花莖剪斷的玫瑰放入玻璃浮台中，裝飾在花器的中央。

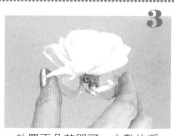

3

放置兩朵花即可，少數的浮在水面上。

Process

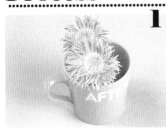

1 將吸水海綿*依照馬克杯的大小修剪，放置在花器內約三分之一處。將非洲菊修剪成馬克杯的高度，沿著杯緣插入。
*使用吸水海綿前，必須先使之吸飽水分後再使用。

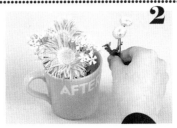

2 將櫻小町、夏白菊由非洲菊的右側往中心插入。此作品的高度及大小皆與馬克杯相同，賦予可愛的印象。

Flowers & materials
花・非洲菊、櫻小町、夏白菊
葉・銀色瓜葉菊葉
其他・吸水海綿

馬克杯的插花法
利用日常生活用品來插花，可以表現出可愛的感覺。

Vase 06

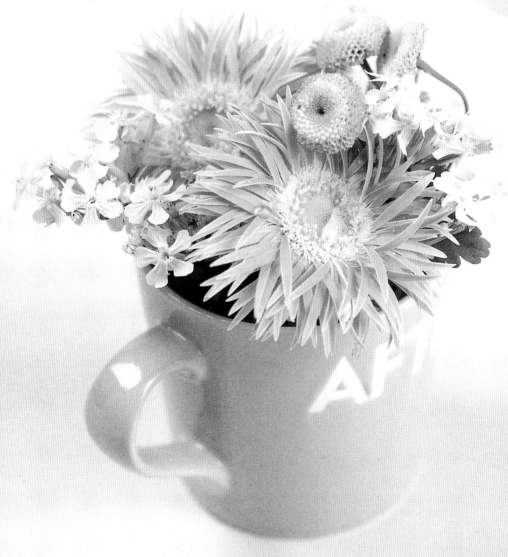

酒杯的插花法

酒杯是最適合放在餐桌上的花器，即使
只有一朵小花也能讓餐桌華麗起來。

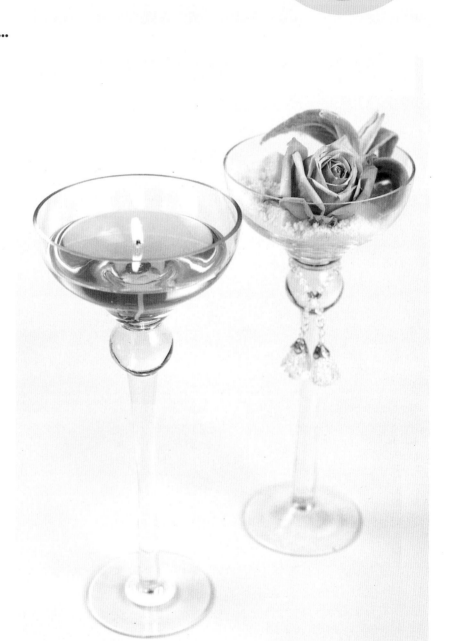

Flowers & materials

花・伊甸羅馬玫瑰
葉・羊耳草
其他・吸水海綿(固體/粉狀)

Process

1 將吸水海綿切成一公分左右大小的方塊，與粉狀海綿一同放在酒杯裡。若是不使用吸水海綿，也可以直接使用清水。
*使用吸水海綿前，必須先使之吸飽水分後再使用。

2 將羊耳草的葉片，斜斜插入。

3 將剪短花莖的玫瑰插入，放在羊耳草上面前，請避免花朵直接插在酒杯正中央，破壞平衡美感。

Process

1 在花器中注入清水約至三分之一處。將一至兩朵康乃馨剪成與花器高度相同，放在花器口處，來代替固定花材的用具。

2 玫瑰也剪至花器高度，插入一至兩朵。

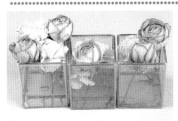

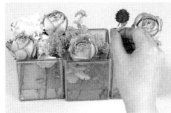

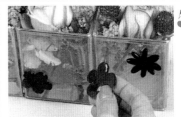

5 花器外側貼上果凍貼紙裝飾。
*果凍貼紙：可以黏貼在玻璃以及鏡面的貼紙，質地如同果凍。

3 三個小花器並排，依照花朵大小，來決定增減花朵數量。

4 空隙中放入阿魯克莫莉絲、千日紅妝點。

小花器所組合成的花藝品

四角型的小容器，可以做出許多不同變化的花藝品

Vase 08

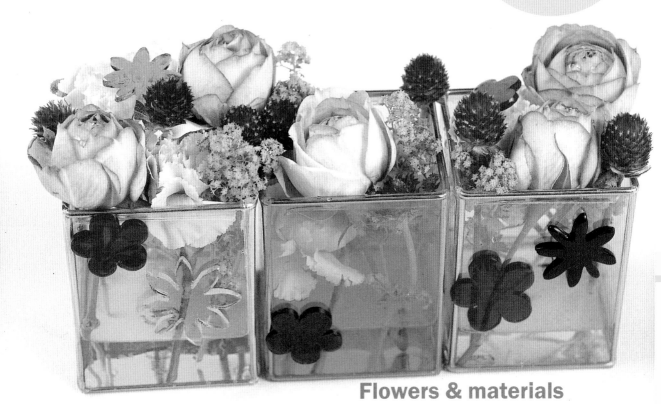

Flowers & materials

花·阿魯克莫莉絲、康乃馨、千日紅、小羅曼玫瑰
其他·果凍貼紙

HANABI PART2
© BOUTIQUE 2005
Originally published in Japan in 2005 by BOUTIQUE-SHA.
Chinese translation rights arranged through DAIKOUSHA INC.,KAWAGOE.

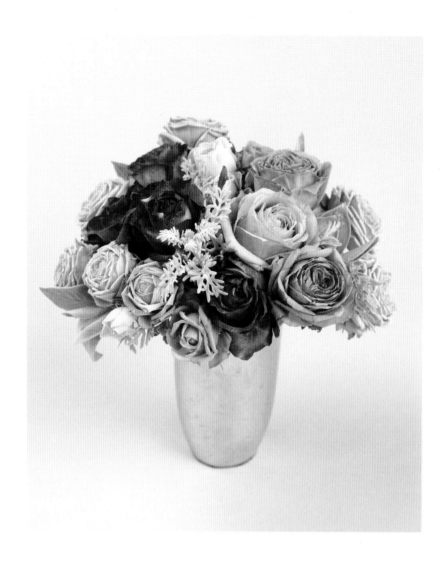

出　　版●瑞昇文化事業股份有限公司
地　　址●台北縣中和市景平路464巷2弄1-4號
劃撥帳號●19598343 瑞昇文化事業股份有限公司
電　　話●(02)2945-3191
傳　　真●(02)2945-3190
E-mail●resing@ms34.hinet.net
編　　集●志村悟
譯　　者●陳念雍
總 編 輯●郭湘齡
責任編輯●王瓊苹
文字編輯●謝淑媛‧陳昱秀‧朱哲宏
美術編輯●王頤淇‧吳亞倫‧曾春喜
製　　版●明宏彩色照相製版股份有限公司
印　　刷●桂林彩色印刷股份有限公司
定　　價●180元
初版日期●2007年6月

國家圖書館出版品預行編目資料

戀花物語/志村悟編集;陳念雍譯--初版.
--臺北縣中和市--：瑞昇文化，2007[民96]
72面；19×26公分

ISBN 978-957-526-667-7

1.花藝　2.插花

971　　　　　　　　　　　　　　96007502